击声搏韵

非洲鼓教程

（第一册）

董科鑫　高　超　王毓钧　编著

南开大学出版社

天　津

图书在版编目(CIP)数据

击声搏韵 : 非洲鼓教程. 第一册 / 董科鑫, 高超, 王毓钧编著. —天津:南开大学出版社, 2020.11

ISBN 978-7-310-05929-4

Ⅰ.①击… Ⅱ.①董… ②高… ③王… Ⅲ.①鼓—奏法—教材 Ⅳ.①J632.52

中国版本图书馆 CIP 数据核字(2020)第 016844 号

击声搏韵——非洲鼓教程(第一册)

JI SHENG BO YUN——FEIZHOUGU JIAOCHENG (DI-YI CE)

南开大学出版社出版发行

出版人:陈　敬

地址:天津市南开区卫津路 94 号　　邮政编码:300071

营销部电话:(022)23508339　营销部传真:(022)23508542

http://www.nkup.com.cn

雅迪云印(天津)科技有限公司印刷　全国各地新华书店经销

2020 年 11 月第 1 版　　2020 年 11 月第 1 次印刷

285×210 毫米　16 开本　10 印张　152 千字

定价:120.00 元

如遇图书印装质量问题,请与本社营销部联系调换,电话:(022)23508339

序

　　欣闻由董科鑫老师编著的《击声搏韵——非洲鼓教程》即将正式出版发行,我感到非常高兴,这值得庆贺!

　　非洲鼓是一种手拍类打击乐器,源自西非,有着悠久的历史。由于非洲鼓易于演奏,适合交流和互动,在世界范围内得到了大家的喜爱,前些年开始流行的鼓圈①运动,就是以非洲鼓作为媒介的。音乐由鼓起源,鼓又是祭天神器,大家在热爱它的同时,又多了一份敬畏之心! 这些年在国内,非洲鼓也得到了很好的推广与发展,在学校、社区以及一些庆典活动中,大家都可以欣赏到非洲鼓乐团的精彩表演。在一些古城、古镇的大街小巷,也会看到它的身影,听到它的声音。

　　董科鑫老师多年来一直潜心于非洲鼓的演奏、教学与研究,每年都会到西非追本溯源,回来后针对孩子们的具体情况,制定教学方案,取得了很好的成果。可以说,我真正开始了解和喜欢非洲鼓,就是因为董科鑫。之前有一些非洲鼓的厂家和培训机构找过我,希望在每年一度的全国打击乐艺术展演系列活动中,能举办一场非洲鼓大赛;同时,我也听了一些非洲鼓的大师课,但是始终没能激发出我的想象,也就不知从何下手。2015 年,在兰州"'一带一路'——文化繁荣大西北"打击乐系列活动中,我听了董科鑫老师的一堂非洲鼓公开课,有近百名老师参加,现场气氛非常热烈。在很短的时间里,老师们自由组合,在董老师的指导下排练出了四首非洲鼓曲目。那时,我看懂了,也

　　① 鼓圈是一种团体即兴打击乐演奏形式,由任意的一组人,多则上百,少则三五人,围坐成一个圆圈,在引领者的引导下,演奏打击乐器,体验触觉、视觉、听觉等多方面的变化。鼓圈不仅适用于健康群体,也常被用于为心理异常群体做音乐治疗。

知道该怎么做了。于是就有了2016年的第一届全国非洲鼓大赛。也因为大赛，我结识了全国很多致力于非洲鼓推广研究的精英，大家精诚团结，共同努力，使得非洲鼓在全国遍地开花，越来越好。

我从事打击乐演奏、教学和研究五十余年，深深地感受到，让孩子们学习打击乐，可以帮助他们释放压力、激发潜能。孩子们在学习的过程中，对德、智、体、美、劳都会有深切的体验，能够促进自身的全面发展。为了中国的打击乐事业，为了孩子们的健康成长，大家一起努力吧！

郑建国[1]

2019年9月于北京

[1] 郑建国(1954—2020)，中国社会艺术协会打击乐艺术委员会会长，中国音乐家协会打击乐学会副会长兼秘书长，北京打击乐协会会长。

但将万绿看人间——致谢郑建国老师

　　本套教材的编写，得到了很多良师益友的支持、鼓励和帮助，尤其是郑建国老师，不仅作为教材的特约审稿人，从头到尾严格把关，而且亲自为教材作序，对此套教材寄予厚望。

　　在中国，学习或者了解打击乐的人都知道郑建国老师。郑老师作为中国社会艺术协会打击乐艺术委员会会长、中国音乐家协会打击乐学会副会长兼秘书长、北京打击乐协会会长，"龙虫并雕大家风范"，五十余年来，用自己的努力，积极推动了中国打击乐事业的整体发展，为中国打击乐的发展做出了毕生的贡献。郑老师主编的《爵士鼓演奏实用教程》可谓是中国爵士鼓教材的鼻祖、业界标杆，在圈内无人不知、无人不晓。

　　初识郑老师是在 2015 年的兰州，他是那一届"'一带一路'——文化繁荣大西北"打击乐系列活动的特邀嘉宾，我是非洲鼓分赛区的评委。在比赛期间，主办方邀请我为打击乐教师们举办一场非洲鼓公开体验课，当日有近百名教师参加，郑老师恰巧那日无事，便来观课。其实在那之前，郑老师就已经开始注意到国内日益蓬勃发展的非洲鼓教育市场，他想把非洲鼓教学和比赛活动纳入国内的打击乐体系中。可是当时大家对这种带着浓重异域文化色彩的非洲乐器了解不多，行业内教师对其也各有各的理解，所以在曲目风格、演奏技巧、课程讲解等方面多种多样、各不相同，这种乱象使他也无从下手。课后，郑老师很兴奋，夸赞我的课程"深入浅出、条理清晰、字字珠玑、妙趣横生"，并与我进行了深入的交流，并约定冬季来天津与我详谈。当年 11 月，郑老师带领他的团队和天津交响乐团的几位老师来到我的学校参观指导，之后我们进行了一次彻夜长谈，这便有了 2016 年 8 月开始的每年一届的全国非洲鼓大赛。因为大赛的开展和宣传，使得非洲鼓走出小众视野，为大众所知，使得非洲鼓教

学和演奏开始达到全国性的比赛水准，使得全国从事非洲鼓教育事业的精英教师精诚团结、共同努力，使得非洲鼓在全国开始健康有序地发展起来。

中国音协打击乐学会

图1 2016年，郑建国老师来访明思知行艺术培训学校
（左一：王毓钧，　左四：董科鑫，　右三：郑建国）　**图2 郑建国老师为本书提出中肯建议**

　　多年来，郑老师一直鼓励我整理自己的非洲乐器演奏教学体系，撰写非洲鼓演奏教材，我却感觉自己能力不够、经验不足，且时机未到。直到2018年，我感觉我的演奏、教学在十几年中积累了一定的经验，达到了一定的水平，可以带领自己的团队编写一套有系统、成体系、内容丰富的非洲鼓演奏教材，为大家所用。当我把这个想法告诉郑老师时，他特别高兴，嘱咐我一定要静下心来，写出一套高质量的教材。郑老师还亲自指导我教材编写的方方面面，为教材审稿，多次提出自己的修改意见，并为教材作序。2020年2月疫情来临，我当时正在美国访学，不能及时回国，不想却传来郑老师突然去世的噩耗，我感到惊诧、悲痛，难以接受，遗憾郑老师来不及见到成书便已离世！

　　"但将万绿看人间"，希望这套教材能不负郑老师所望，为目前的非洲鼓演奏和教学梳理方法、构建体系，令当前的非洲鼓教育界耳目一新。借本套教材正式出版之际，衷心感谢郑老师对我个人和我的团队多年的鼓励和帮助，感谢郑老师为本套教材出版所付出的心血。

<div align="right">

董科鑫

2020年7月于天津

</div>

前　言

　　有人说打击乐器可能是世界上最古老的乐器,而打击乐器又分为很多种,非洲鼓即是其中最具代表性的乐器之一。

　　非洲鼓起源于8世纪曼丁哥(Mandingo)人建立的马里王国,最早出现可以回溯到公元500年。Djembe音译为"坚贝",关于坚贝鼓起源的说法之一是这样的:手鼓的雏形是妇女们捣碎杂粮的一种器具,类似于中国的"臼"。通常三位妇女组成一组,各手持一根粗木棍共同完成捣米的工作,为了高效地完成工作,妇女们依次落下手中的木棍(见图1)。非洲人民天生的节奏感这时起到了很大的作用,形成"咚咚咚,咚咚咚"的声音,听起来就像现在8/12的节奏。后来,匠人们开始手工制造坚贝鼓,外形为沙漏状,两端开口,用山羊皮包裹住较大的开口端,用双手击打鼓皮演奏(见图2)。

　　非洲鼓表达着节奏,而节奏在非洲人民的生活中无处不在。生活在非洲西部的曼丁哥人,天性乐观,在劳动生产生活中,不断地用歌唱和舞蹈来表达自己的情感。在非洲原始美丽的大自然中,无论是皓日当空、夕阳西下,抑或是繁星满天的夜晚,他们都会以节奏、以歌唱、以舞蹈,感谢虽然贫困却饱含幸福感的生活。

　　非洲鼓反映了曼丁哥人的生活、文化和宗教,坚贝鼓的传统曲目也因此分为几种类型:与劳动相关的节奏、与祭祀典礼相关的节奏、与特定人群相关的节奏(例如铁匠、鞋匠等)、与面具相关的节奏、与征战相关的节奏,等等。坚贝鼓在日常生活中不但表达着节奏,而且还传递着信息,非洲人民给特定节奏赋予特定的意义,传达着他们想表达的具体事件。所以有时候他们不需要走出屋去,只要听到鼓声,就能知道周围发生的一切。在非洲,非洲鼓不单单是乐器,它还传承着非洲大地的思想、艺术、历史等它所能传

承的一切!

非洲鼓在非洲大陆如此流行,却一直不被外人所知。一直到20世纪50年代,非洲鼓最盛行的重要国家之一——几内亚宣布独立。那时的几内亚经历了长期的殖民统治之后,国家经济衰退、政治动荡,人们生活朝不保夕,更别提建立自己在国际上的地位了。这时,几内亚总统提出要建立国家巴雷(Ballet)鼓舞团,以非洲鼓舞作为外交手段,带领几内亚走向世界。从此,世界各地开始慢慢了解非洲乐器、非洲音乐和非洲文化。

同时,必须要提的是,真正把非洲鼓乐推向世界的是一位几内亚国宝级非洲鼓大师——Mamady Keita。他自幼习鼓,十几岁进入国家Ballet鼓舞团,后来移居欧洲和美国(现居墨西哥),把非洲鼓带入西方人的视野,培养了大批的非洲鼓乐教师和爱好者,传播了西非音乐文化。他的努力使非洲鼓为世界所爱。

虽然非洲鼓与古典音乐有着极大的联系,属于世界打击乐中不可分割的一部分,但是目前看,它在中国依然是非常小众的一种打击乐器,甚至常常只是以一种伴奏乐器的角色存在。近年来,在从业者和爱好者的共

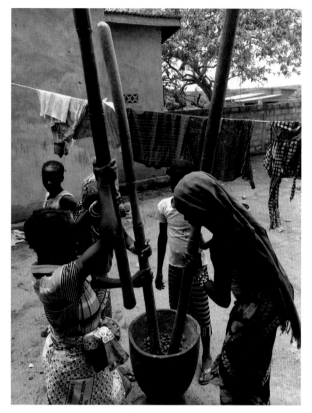

图1 生活中充满节奏(董科鑫摄于塞内加尔)

图2 加工中的坚贝鼓(董科鑫摄于几内亚工厂)

同努力下,又由于非洲音乐具有的独特性、传统性,以及非洲鼓乐易上手、群体性的特点,越来越多的人开始了解、喜爱和演奏它。

　　本教材以非洲鼓演奏教学为主要内容,以传统曲目为主线,附以西非音乐文化知识,循序渐进地介绍这种乐器的背景和演奏技巧。希望本套教材可以作为业界标准教材之一,为非洲鼓的教学者、学习者和非洲鼓乐的爱好者,提供学习和参考的依据,帮助他们领略非洲鼓乐的风采。

<div align="right">

董科鑫

2019 年 2 月于美国威斯康星大学

</div>

目　录

教材使用说明

 《击声搏韵——非洲鼓教程》(第一册)是该系列教材的基础篇,秉承全套教材"以传统曲目为纲,重视学生实际掌握乐器的表演能力"的编创理念,定位于从基础向中级过渡,适用于零起点刚刚开始接触非洲鼓的学习者。

 本册教材分为四章,内容涉及坚贝(Djembe)鼓练习曲、墩墩(Dunun)鼓练习曲、流行演奏练习、传统非洲鼓演奏练习、传统非洲鼓曲目练习,以及非洲传统文化背景知识等内容。编写者希望学习者通过本册的学习,能熟悉、理解和掌握正确演奏非洲鼓的方法,并可以深入学习传统西非鼓乐曲目,掌握八十余条基本的坚贝鼓与墩墩鼓练习曲,熟练掌握十余首传统曲目的 Break[①]、Solo[②]与墩墩鼓合奏的内容;同时可以合理运用曲目编排的方式和经典非洲鼓乐的乐句及乐段,就所学习的内容进行模唱、实操,以及与他人配合,不仅能够独立演奏教材中的非洲鼓乐编排曲目,而且能在特定的音乐氛围内进行多样化的实际演奏,达到掌握非洲鼓演奏技巧及理解"非洲语汇"的目的。

 本册教材的前三章,每章均包含四个部分:坚贝鼓练习曲、墩墩鼓练习曲(包括牛铃演奏练习)、传统曲目演奏练习,以及文化小知识等,建议教师每章用二十四课时完成。下面是各部分的一些特色说明和简单建议,仅供参考。

<div style="writing-mode: vertical-rl">教材使用说明</div>

1

 ① Break,即间奏。在非洲鼓的舞台表演形式中,间奏可以出现在表演的开始、中间和结尾。由乐队中主奏 Djembe 给出信号,所有乐手同时演奏相同的一段节奏型,达到乐段转换或者烘托演奏效果的作用。

 ② Solo,即独奏。按照表演形式,可以分为个人独奏和部分乐器"独"奏;按照内容,可以分为传统独奏和即兴独奏。由于在非洲鼓的演奏中,Solo 的形式和内容表现多样,所以我们在这里统称为"Solo"。

一、坚贝鼓演奏练习

本练习体现本教材以实际乐器演奏为出发点,用直接听辨音色的形式对坚贝鼓的音色进行不同阶段练习的说明,每一课时相应会有练习要领,方便学习者记忆、复练。教师在引导学习者完成练习内容后,可结合墩墩鼓律动的练习,让学习者体会音色的重要性,掌握适度的音量控制技巧。

教材中涉及一些传统曲目的坚贝鼓基本节奏型,同时也配合以制音、倚音、滚奏等演奏技巧,帮助学习者学习和掌握一些Solo演奏技法。

二、墩墩鼓演奏练习

本练习旨在引导学生关注传统非洲鼓乐,理解墩墩鼓的重要性,并且让学生可以掌握肯肯尼(Kenkeni)、桑班(Sangban)、墩墩巴(Dununba)三只墩墩鼓的功能性、基本打法,以及互相配合的逻辑。

本练习可使学生熟练掌握牛铃(Bell)作为旋律声部的演奏技法,了解不同国家和地区在相同Dunun律动节奏下,不同的牛铃声部的旋律;从不同角度让学习者了解体会牛铃声部在实际演奏中的重要性,领略不同风格非洲鼓传统曲目的内容。

本练习力求由浅入深、简明扼要、浅显易懂、即学即练,在简单讲解后配有大量的墩墩鼓与牛铃的练习曲,以及传统曲目中墩墩鼓和牛铃声部的配合部分,让学习者熟练掌握这件双声部配合乐器。

三、传统曲目演奏

传统曲目是对所学练习曲全部功能的综合运用,以帮助学习者进一步消化、巩固每章知识点为目的,由浅入深,形成梯度。每章进阶传统曲目的篇幅也逐渐增长,帮助学习者增长在实际演奏中的各项能力,在理解曲目Break、Solo以及段落的基础上运用所学功能拓展练习,训练演奏风格和感觉,引导学习者进行独奏的训练,为综合演奏能力做铺垫。

四、文化小知识

文化小知识的设定在于帮助学习者更好地理解西非音乐和文化,我们将在本册各章节依次介绍西非国家概况、音乐史官(Griots)、传统曲目分类等内容。

第四章为曲目总谱,汇总了前三章中各个部分的练习曲和散谱等,形成完整的一

首乐曲,便于学习者复习、查找,也便于将曲目排演成舞台表演的形式。

本教材全部采用标准非洲鼓谱例编写,其中各符号代表的意义如下:

T 速度

坚贝鼓声部:

B 低音

● 中音

✕ 高音

✕✕ 高音倚音

●● 中音倚音

B✕ 低、高音顺序倚音

B● 低、中音顺序倚音

⊙ 中音制音

✕ 高音制音

✋ 拍手

R 右手演奏

L 左手演奏

墩墩鼓声部:

● 开放音

✕ 制音或牛铃

《击声搏韵——非洲鼓教程》(第一册)由董科鑫、高超、王毓钧共同编写,董科鑫负责整体结构的规划编排和整体内容的编写,高超负责谱例细节的修订及校对,王毓钧负责文字部分的编写及校对。在编写过程中,来自日本的非洲鼓演奏家、西非和欧美鼓乐大师均给予了大力支持;同时郑建国老师严格把关,为本教材付出了大量心血,在此一并表示诚挚的谢意!

如果在教材使用中有任何问题,欢迎批评指正,联系邮箱为 simingjiaoyu@126.com。

王毓钧

2019 年 9 月于南开园

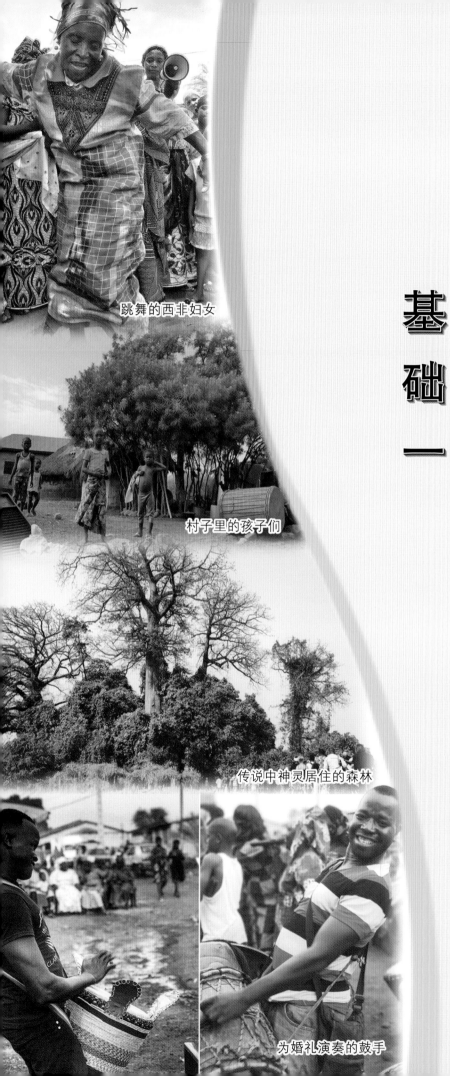

跳舞的西非妇女

村子里的孩子们

传说中神灵居住的森林

为婚礼演奏的鼓手

第一章

基础一

第一节 练习曲

一、坚贝鼓

坚贝鼓是用羊皮、牛皮或马皮,以及木头,通过绑绳固定在一起构成的,在西非人的心目中,坚贝鼓是有生命的乐器。坚贝鼓通过双手直接击打鼓面来进行演奏,站姿、坐姿皆可,舞台表演时通常使用背带背起坚贝鼓,站姿演奏,配合动作、步伐,以达到精彩的表演效果(见图1-1)。

图1-1 坐姿和站姿演奏

在整个表演中,坚贝鼓通常处于"领导"的位置,掌握着乐曲的开始、结束和速度的快慢,演奏基本节奏型和配合舞蹈的Solo乐句。坚贝鼓的基本音色分为低音(Bass)、中音(Tone)、高音(Slap)三种,三种音色的击打位置如图所示(以右手为例),红色为手掌或手指接触鼓面的位置(见图1-2)。

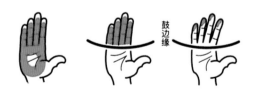

低音(Bass) 中音(Tone) 高音(Slap)

图1-2 手掌或手指接触鼓面位置图

1. 低音四分音符练习曲（1）

要点:右手演奏。肩颈放松,手臂外伸,手肘微微往身体内弯,前臂与手掌成一条直线,手掌朝下,垂直击打鼓面中心位置。须注意:击打后迅速弹起是演奏高质量音色的关键。

2. 低音四分音符练习曲（2）

要点:左手演奏。通常左手相对右手较弱,需要加强练习,以保持左、右手演奏出的音色一致。技术要领如前。

3. 低音四分音符练习曲（3）

要点:按照手顺要求演奏。保持右手和左手交替击打鼓面相同的位置。技术要领如前。

4. 中音四分音符练习曲（1）

要点：按照手顺要求，右手与左手单独练习，可先放慢速度，熟练后再加速。中音在坚贝鼓的三个基本音色中起到承上启下的作用，非常重要，也是练习的难点。手型要求：初学者可以闭合除大拇指以外的四指，大拇指与其他四指呈90度张开。

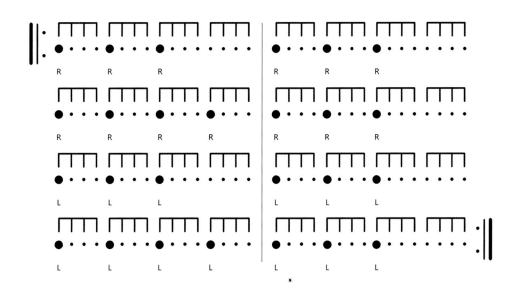

5. 中音四分音符练习曲（2）

要点：按照手顺要求，右手和左手交替击打。须注意：保持双手力量一致、控制手型、击打位置准确是成就高质量音色的关键。手型要求如前。

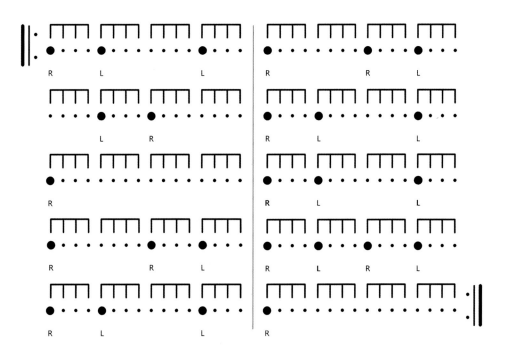

6. 中音四分音符练习曲（3）

要点:按照手顺要求演奏。加强练习左手中音的清晰度和饱满度。手型要求如前。

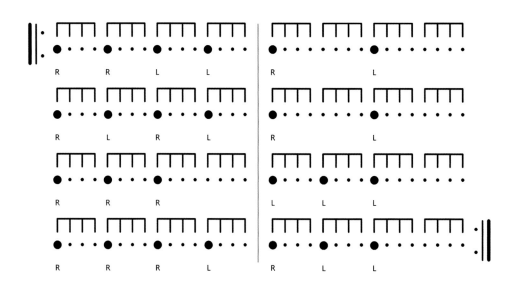

7. 高音四分音符练习曲

要点:按照手顺要求,右手和左手交替练习。手型要求:高音只须在中音的基础上,微微放松,张开四指,形成半握球的状态。在准确快速的演奏下,形成一条好听的 Solo 乐句。

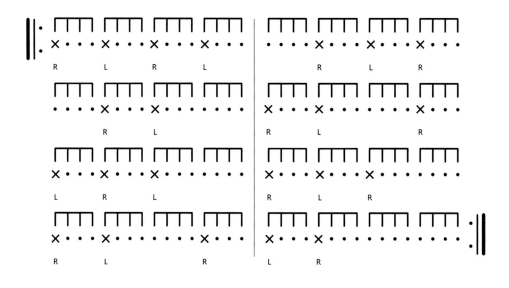

8. 中、低音交替八分音符练习曲（1）

要点：中、低音的转换练习。注意音符时值的改变，可以借助节拍器，先慢速以 T=60[①] 进行练习。按照手顺要求，右手和左手交替击打。须注意：放松手臂，双手击打鼓面正确的位置。

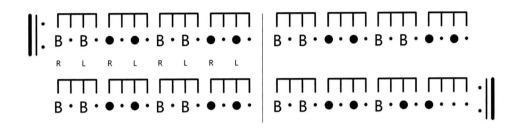

9. 中、低音交替八分音符练习曲（2）

要点：中音时值为十六分音符的练习。按照手顺要求，右手与左手按顺序交替击打鼓面。须注意：尝试逐渐加快速度时，前臂运动轨迹变快变短，但仍须保持身姿、手型、音色不变。

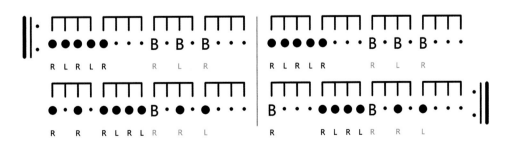

10. 中、低音交替八分音符练习曲（3）

要点：通过练习可以发现，相同音色可以左、右手交替进行，这是基础的"逻辑手顺"。当音色发生改变时，手顺往往重新从右手再次开始。

① T=60，即 Tempo=60bpm，这是音乐中使用的一个速度标记，意思是"以四分音符为一拍，每分钟 60 拍"，其中 Tempo 的意思是"（乐曲的）速度、拍子、节奏"，bpm（beat per minute）为"每分钟节拍数"。

11. 十六分音符练习曲（1）

要点:感受"一拍"的空间感,均匀稳定地演奏。

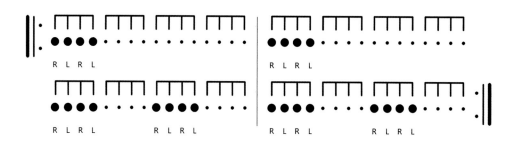

12. 十六分音符练习曲（2）

要点:左、右手交替演奏时,特别要注意双手力量一致,不均匀地发力会导致节拍不稳。

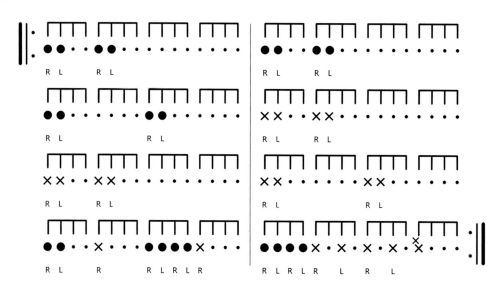

13. 十六分音符练习曲（3）

要点:在反拍位置演奏时,同样训练十六分音符的空间感、拍点的准确性和节拍的稳定性。

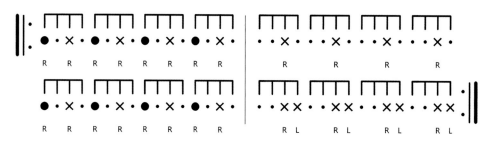

14. 流行曲目练习曲（1）

要点：为流行曲目做伴奏时，往往会根据音乐的需要或重复、或加速、或减速来演奏某一段相同的节奏型（Solo 乐句），这时，节拍的稳定性就显得至关重要。

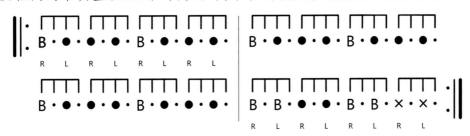

15. 流行曲目练习曲（2）

要点：流行音乐的乐段通常由四小节或者八小节组成。在每一段结束后，下一段开始前，都可以加入与基本节奏型不同的乐句来增加音乐的丰富性。

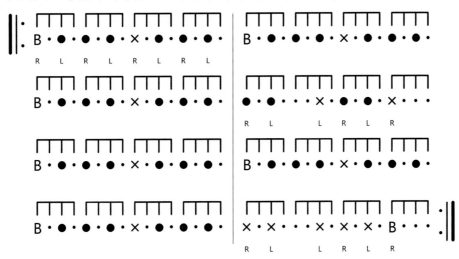

16. 流行曲目练习曲（3）

要点：以下几条练习曲需要由慢至快地练习，最终达到倍速演奏的水平。

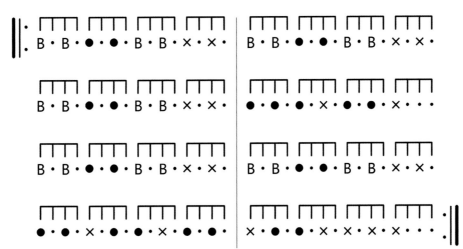

17. 流行曲目练习曲（4）

18. 流行曲目练习曲（5）

19. 流行曲目练习曲（6）

二、墩墩鼓

墩墩鼓在传统西非鼓乐曲中有着非常重要的地位，不同国家风格不同，演奏形式多种多样。一套墩墩鼓一般由三只鼓组成：最小的是肯肯尼（Kenkeni），中间尺寸的是桑班（Sangban），最大的是墩墩巴（Dununba）。另外，演奏墩墩鼓往往还需要牛铃、牛铃棒或铁戒指、鼓棒等配合（见图1-3）。

图1-3 牛铃(左1)、牛铃棒(左2)、铁戒指(右2)、鼓棒(右1)

墩墩鼓的演奏形式多样,通常见到的有以下几种:第一种是传统形式,三只鼓分别架在鼓架上,由三位鼓手左手持牛铃棒击打牛铃,右手持鼓棒击打鼓面。第二种是巴雷(Ballet)打法,是一种舞台表演形式,即一位鼓手双手各持一根鼓棒,同时击打三只鼓。这种打法对鼓手的要求很高,需要极强的节拍稳定性和较快的速度。第三种也是一种舞台表演形式,由一位鼓手使用背带背起墩墩鼓中的一只,边走边打,配合动作和步伐,与坚贝鼓互动,这种形式通常是为了增加舞台表演的可看性(见图1-4)。初学者应该先从单只墩墩鼓,即传统打法开始练习。

图1-4 传统打法(左)、巴雷打法(中)、背鼓打法(右)

将三只墩墩鼓律动链接在一起的就是墩墩鼓的牛铃节奏,所以后面的墩墩鼓练习我们将从牛铃的演奏开始。在最开始的几条练习中,都是比较基础和常用的牛铃基本节奏。从简单的技巧开始练习,慢慢你会发现,相同的墩墩鼓律动可以用不同的牛铃技巧演奏,这是对不同风格的诠释,但首先让我们先保持一种技巧,进行节拍稳定性和击打手法的训练。

1. 牛铃声部八分音符练习

要点:按照规定速度进行演奏,保持左手自然放松,用牛铃棒击打牛铃。

2. 牛铃声部十六分音符练习

要点:前十六分音符的击打练习。须注意:开始时,速度不宜过快,保持稳定准确的节拍,连贯地演奏至乐曲结束。

3. 牛铃声部四分音符和八分音符练习

要点:最常用的牛铃节奏之一,很多复杂的牛铃节奏都是在此基础上变化而来的。须注意:在实际的演奏中,速度会快一倍。

4. 双声部四分音符开放音(Open)练习

要点:桑班基础音色——开放音练习。双声部同时演奏,左手持牛铃棒,同时,右手持桑班鼓棒击打鼓面,手腕内侧朝向鼓面,并平行于鼓面。须注意:保持节奏稳定、音色清晰、击打连贯。

5. 双声部四分音符和八分音符开放音练习

要点:双声部同时演奏,右手动作要领如前。须注意:在最后一个乐句,需要单独击打一次牛铃,尽量保持乐句的连贯性。

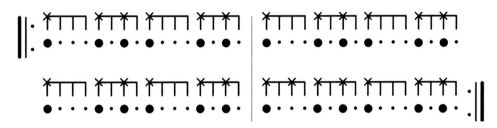

6. 桑班鼓面声部四分音符制音(Muffled)练习

要点:桑班鼓面基础音色——制音练习。右手持桑班鼓棒进行演奏,注意制音的技巧是用鼓棒抵住鼓皮,抵住之后保持在鼓面上不动。

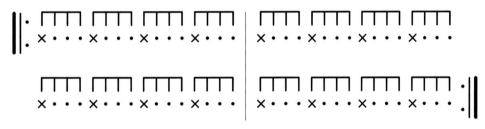

7. 双声部四分音符的开放音和制音交替练习(1)

要点:先放慢速度演奏,区别开放音和制音音色的不同,动作要领如前。须注意:音色变换时,不要向外翻手腕。

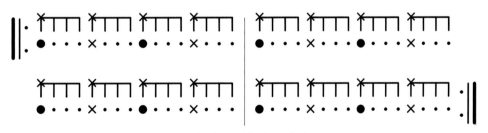

8. 双声部四分音符的开放音和制音交替练习(2)

要点:由制音开始演奏。动作要领、演奏技巧如前。

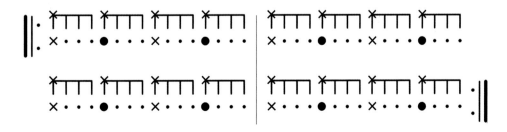

9. 双声部四分音符和八分音符的开放音和制音交替练习（1）

要点：每一小节的第三拍需要快速变化握鼓棒的技巧，以区分开放音和制音的音色。先慢速练习，以保持乐曲的流畅性，适应桑班的演奏技巧。

10. 双声部四分音符和八分音符的开放音和制音交替练习（2）

要点：如前。

11. 墩墩鼓双声部练习（1）

要点：先练习牛铃，熟练以后，再加右手鼓棒一起练习；先练习一个乐句，熟练以后，再重复、加速。须注意：协调双手，身体放松，保持节奏的连贯性。

12. 墩墩鼓双声部练习（2）

要点：如前。

第二节　演奏曲

一、Madan(马当)

1. 曲目背景

Madan 是一首起源并流行于马里(Mali)的康加巴(Kangaba)地区的节奏。通常在丰收之后,鼓手演奏,舞者随之起舞。同时,人们演奏这个节奏,也是为了鼓励年轻人离开村子去别处寻找工作。在几内亚(Guinea)东北部,这个节奏被当地的马林克(Malinke)人叫作贾戈贝(Djagbe);在几内亚库鲁萨(Kouroussa)省的哈马那(Hamanah)地区,这个节奏被称作贾戈巴(Djagba)。

2. 知识点解析

(1)交替演奏四分音符与八分音符,明确击打的位置,保持音色清晰。

×·×·B·B·×·×·B····　×·×·×·×·×·×·×·×·

(2)交替演奏四分音符与十六分音符,感受一拍、半拍、四分之一拍的空间感。

B···×××·B···B··· | B···×××·B···B···

(3)坚贝鼓基本节奏型练习。

×·×B·B·×·×B·B· | ×·×B·B·×·×B·B·

(4)倚音(高音装饰音)练习。须注意:双手抬至高低不同的位置后,同时迅速落下击打鼓面,避免先后落下而发出两个明显有空间感的声音。

B·×·B·×·B·×·×·×·····

（5）练习信号（Signal / Call）。信号表示演奏的开始、结束或发生变化。须注意：按照手顺要求演奏。

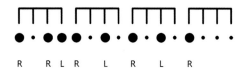

（6）Break 的功能是打破节奏的循环，包括前奏、间奏和尾奏。

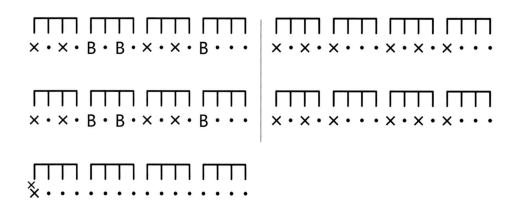

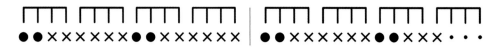

（7）滚奏（Roll）的功能是在进入下一个段落时，提醒所有鼓手注意会发生节奏型的变化，或即将进入乐曲的高潮部分，所以它常常可以起到加速的作用。滚奏有很多种，以下是一个简单的滚奏。

3. 基本节奏型及演奏段落

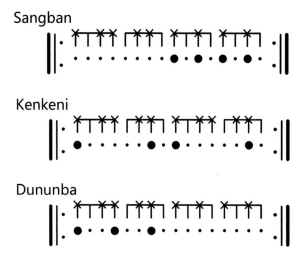

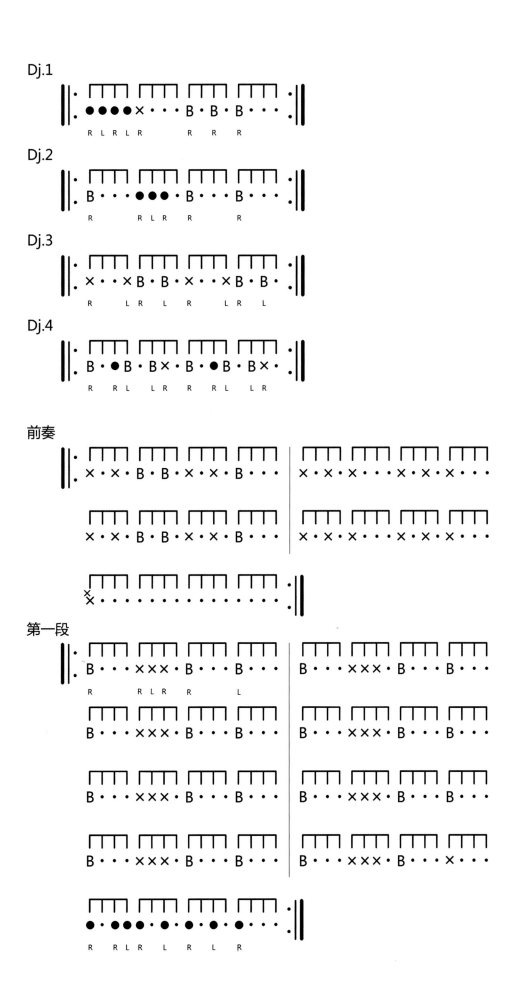

间奏

第二段

第三段

R R L R L R L R

尾奏

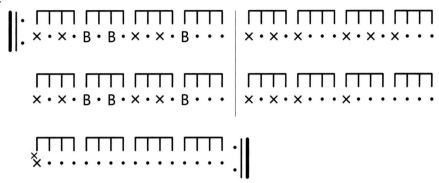

二、Fatou yo(法图佑)

1. 曲目背景

Fatou yo 是一首在塞内加尔(Senegal)广为流传的儿歌,歌曲讲述了一个名为法图(Fatou)的小女孩做的一个美梦,她梦到自己在广袤的非洲大草原上,跟大象、长颈鹿、斑马等可爱的动物们愉快地一边唱歌一边玩耍。由于旋律优美,歌词朗朗上口,这首儿歌不仅在塞内加尔,甚至在整个西非都广为流传。

2. 知识点解析

(1) 练习十六分音符的连奏,须注意拍点的准确。

××××B·B·××××B·B· | ×××B·B·B·×××·×·

(2) 练习大三连音。建议:跟随墩墩鼓,感受律动。

B·●●··×B·●●··× | B··B··B·B···✋···

(3) 练习反拍。须注意:稳定节拍,建议使用节拍器。

·●●··××·●●··×× | ·●●··××·●●··×

(4) 练习十六分音符连奏时的音色变化。建议:放慢速度,注意手型的正确和音色的变换。

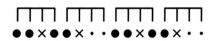

3. 基本节奏型及演奏段落

Sangban

Kenkeni

Dununba

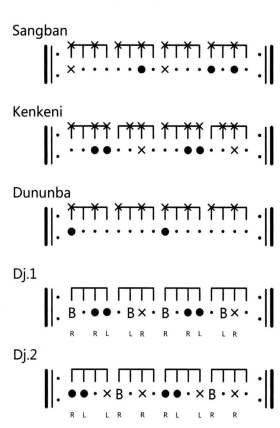

Dj.1

Dj.2

前奏

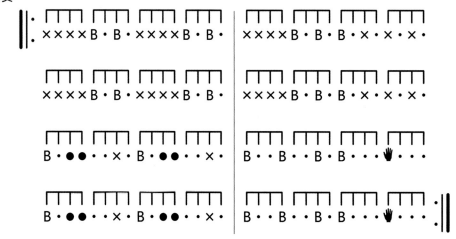

击声博韵

非洲鼓教程（第一册）

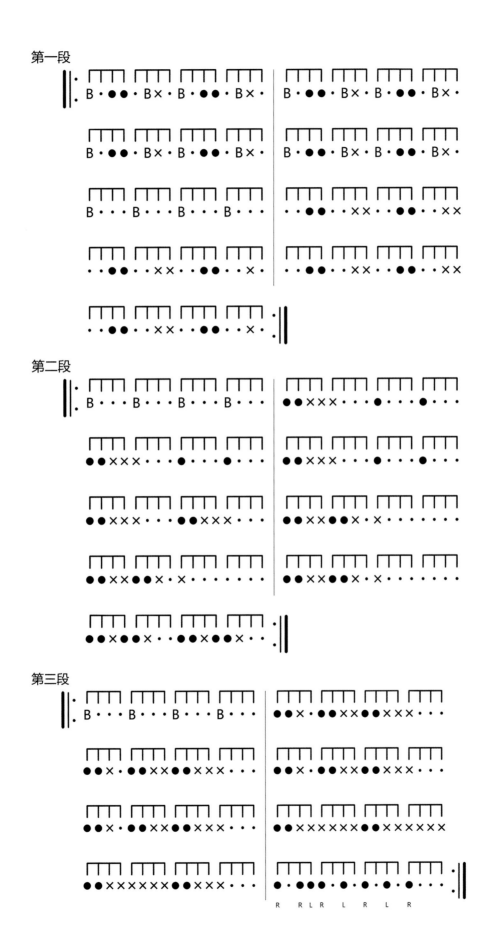

三、Sofa（嗖发）

1. 曲目背景

Sofa 起源于几内亚东北部,是马林克人为战士而演奏的乐曲。历史上,马林克人各部落之间、马林克人与别族之间经常发生战乱冲突,Sofa 就是士兵们出征前和凯旋归来的战曲。最早,Sofa 是用博隆（Bolon，见图 1-5）来演奏，博隆是一种由卡拉巴什（Calabash，一种圆形的大葫芦,见图 1-6)和三根弦构成的弹拨类乐器,声音低沉有力。通常演奏博隆的都是音乐史官,他们世代为战士们吟唱、祈祷。据说,目前在几内亚的村落里几乎看不到人们演奏 Sofa,但是由于这首乐曲的历史意义,所以被保留并传承下来。

图 1-5　博隆　　　　图 1-6　用来制作乐器的卡拉巴什

2. 知识点解析

(1)掌握较为复杂的节奏型,训练持续演奏的能力。须注意手顺。

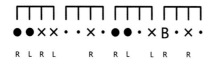

(2)坚贝鼓与墩墩鼓的配合练习。

Sangban

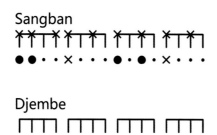

Djembe

3. 基本节奏型及演奏段落

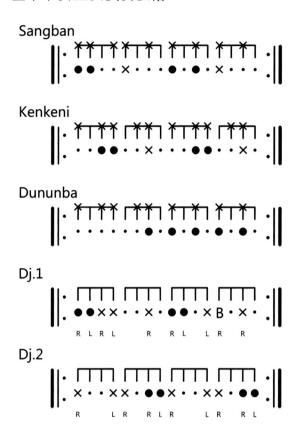

Sangban

Kenkeni

Dununba

Dj.1

Dj.2

前奏

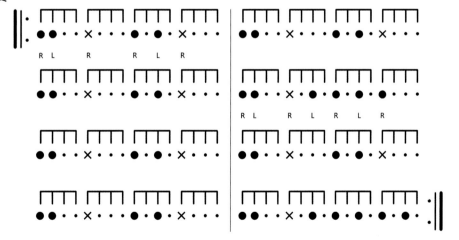

第一段

第二段

第三段

尾奏

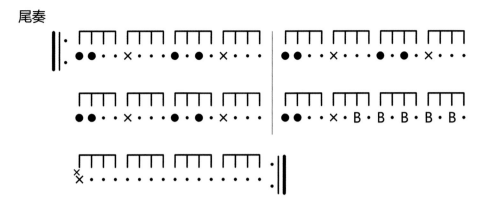

四、悬崖上的金鱼公主(崖の上のポニョ)

1. 曲目背景

这部分以动画歌曲《悬崖上的金鱼公主》为例,讲解坚贝鼓节奏与流行乐曲的结合。坚贝鼓作为世界打击乐门类中的一种,自然具备节奏类乐器的典型特点——善伴奏、易融合;而使用坚贝鼓为流行音乐做伴奏,则更可以展现它的多种音色,发展它的多种打法。

2. 基本节奏型及演奏段落

前奏

第一段

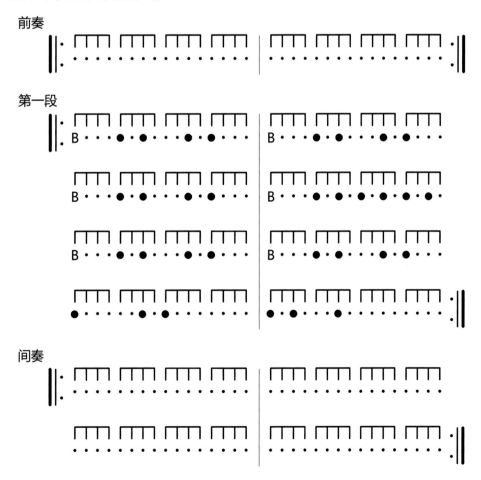

间奏

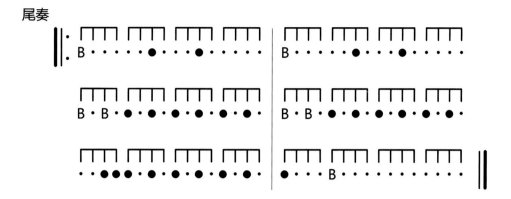

尾奏

第三节　文化小知识

西非国家及音乐

西非(West Africa 或 Western Africa)是指非洲西部地区。东至乍得湖(Lake Chad)，西濒大西洋（Atlantic），南临几内亚湾（Gulf of Guinea），北为撒哈拉沙漠(Sahara Desert)。西非通常包括西撒哈拉(Western Sahara)、毛里塔尼亚(Mauritania)、塞内加尔(Senegal)、冈比亚(Gambia)、马里(Mali)、布基纳法索(Burkina Faso)、几内亚(Guinea)、几内亚比绍(Guinea-Bissau)、佛得角(Cabo Verde)、塞拉利昂(Sierra Leone)、利比里亚(Liberia)、科特迪瓦(Côte d'Ivoire)、加纳(Ghana)、多哥(Togo)、贝宁(Benin)、尼日尔(Niger)、尼日利亚(Nigeria)等十六个国家和一个地区。

西非诸国经历了中世纪的加纳王国、马里王国和桑海王国几个世纪的辉煌,在19世纪变为欧洲殖民地,欧洲国家在殖民地建立了人为的边界,从而割断了古老的文化和政治体系。虽然如此,西非原住民却依然坚持古老的文化传统,并不因为人为的国界而隔断与其他国家同族人的联系,在大多数西非人的心中,只知道种族、地区,并不在意国家边界。例如坚贝鼓大师 Mamady Keita 的故乡瓦索隆(Wassolon)地区,就有一部分在几内亚,另一部分属于马里,虽然任何地图上都没有标识瓦索隆,但是当地人却都知道瓦索隆的存在及其位置。

西非诸国中,塞内加尔、几内亚、马里、科特迪瓦、布基纳法索等五个国家尤为盛行坚贝鼓的演奏。坚贝鼓文化圈,寻根可追溯到8世纪建立的马里王国,其南部即是坚贝

鼓的发源地。随后,由于各部族连年征战不休,13 世纪起,坚贝鼓随着战火"漫延"至整个西非,进入塞内加尔、科特迪瓦、布基纳法索等国。坚贝鼓进入西非诸国之后,开始发展自己不同的乐器样貌(见图 1-7)、音乐风格和演奏技法,形成各自的特色。塞内加尔的沃洛夫(Wolof)族、几内亚的马林克族、苏苏(Sousou)族、马里的班巴拉(Bambara)族等,都有一些坚贝鼓演奏的佼佼者。

图 1-7 几内亚(左 1)、马里(左 2)、布基纳法索(右 2)、塞内加尔(右 1)的坚贝鼓

在西非,节奏无处不在,坚贝鼓则是节奏最好的体现。演奏坚贝鼓不仅是为了娱乐,在击鼓说书、庆祝丰收、节日助兴、婚宴庆典、祛邪除魔等任何或欢乐、或庄重的场合都可以。鼓舞结合,加之歌曲吟唱,总是将气氛烘托至顶点。坚贝鼓极具张力,炉火纯青的坚贝鼓大师可以将坚贝鼓打出不同的音色,甚至犹如两只鼓在对话。

西非除了鼓乐器之外,弹拨类乐器也很普及。通常音乐史官会手持博隆(Bolon)、阔拉(Kora)、果尼(Ngoni)等传统乐器(见图 1-8),边弹边吟,讲述历史;传统古老的旋律类乐器巴拉风(Balafon)琴(见图 1-8),可以看作现代西方乐器马林巴(Marimba)的前身,在西非乐器混合演奏中处于非常重要的地位;尼日利亚的拉弓(Musical Bow)琴、阿拉伯传来的鲁特(Bow Lutes)琴及竖琴式的鲁特(Harp Lutes)琴、利替(Riti)琴和力巴(Rebec)琴,等等,都是现在西非音乐的瑰宝。

图 1-8 阔拉(左上)、巴拉风琴(左下)、果尼(右)

想一想：

1.西非国家流行哪些乐器？

2.西非人民为什么尤为喜爱坚贝鼓？

3.做出一只好的坚贝鼓，需要哪些条件？

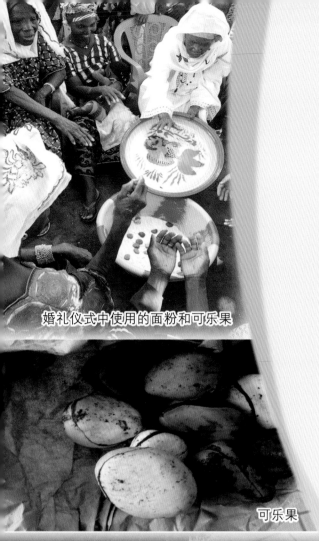

婚礼仪式中使用的面粉和可乐果

可乐果

鼓手为面具舞者伴奏

第二章

基础二

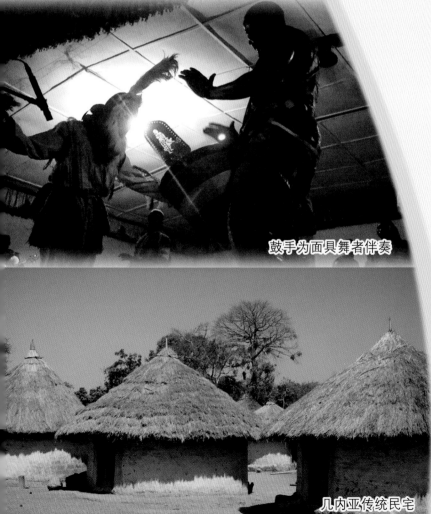

几内亚传统民宅

第一节　练习曲

一、坚贝鼓的基础演奏技巧

一般坚贝鼓的演奏包括 Break、基本伴奏节奏型、个人风格的 Solo 乐句、为舞蹈伴奏的 Solo 乐句等。坚贝鼓如此迷人，就在于其节奏和音色的变换。作为坚贝鼓演奏者，掌握节奏拍点和击打技巧，演奏出清晰、明确、悦耳的音色，并精通大量的 Solo 乐句，就显得尤为重要。

本章的坚贝鼓练习曲多以优秀的 Solo 乐句为例，旨在帮助大家训练并演奏出清晰的音色，同时练习在不同音色间自由转换；此外，可以使大家学习和掌握一些简单的 Solo 乐句，感受西非音乐的风格。

1. 中、高音转换练习

要点：按照手顺要求，注意音色变化，先分小节练习，再整体演奏。

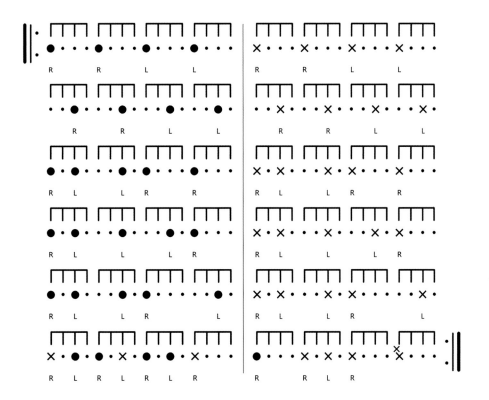

2. 低、中、高音转换练习

要点:结合三种基本音色,乐段节奏较复杂,重点练习右手的多次重复演奏。须注意:按照手顺要求,慢速练习,最后一小节须拍手。

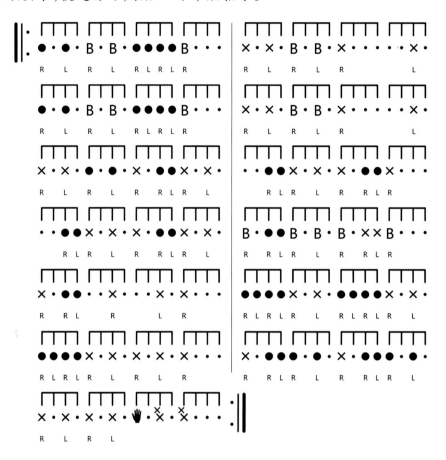

3. Solo 乐句练习(1)

要点:不同于以往直接从正拍开始演奏的练习曲,本条是练习"西非音乐感觉"的乐句。须注意:要习惯从左手开始的演奏和左右手交替的练习;最后两小节节奏较密,需反复进行练习;保持乐句的连贯性很重要。

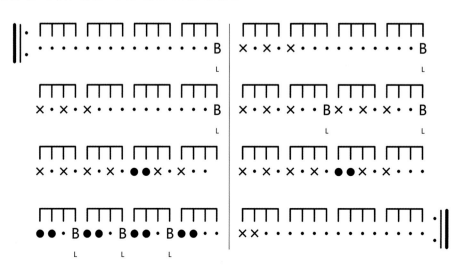

4. Solo 乐句练习(2)

要点:本条练习曲是经典的 Solo 乐句。须注意:按照"逻辑手顺"练习,注意节奏拍点与音色变化。

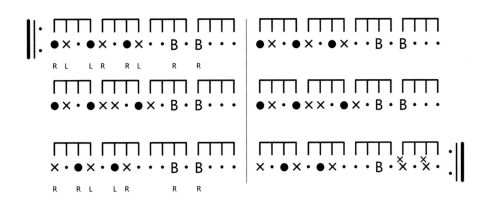

5. Solo 乐句练习(3)

要点:练习"倚音(高音装饰音)"。须注意:最后一小节要先放慢速度进行练习,熟练后,进行整条乐句的快速演奏。若 T >100,这条 Solo 会非常好听。

6. Solo 乐句练习(4)

要点:按照手顺要求练习。须注意:低音都在正拍,最后一小节要注意空拍部分的时值。

7. 低、中、高音的衔接训练（1）

要点：本条可以作为流行音乐伴奏练习曲。须注意：尽量放松，保持左右手的三个基本音色一致，尤其在低音与中、高音之间转换时要稳定节拍，流畅地演奏。

8. 低、中、高音的衔接训练（2）

要点：第二和第四小节低、中、高音需要快速转换，注意低音的手顺；第五小节和最后一小节相同，这是音色练习的一个难点。须注意：难点部分最好单独练习，先明确手顺和音色，再进行演奏。

9. 低、中、高音的衔接训练（3）

要点：传统曲目基础伴奏的简化练习，也可用于流行音乐的伴奏。须注意：每一小节的节奏都一致，但音色需变换。

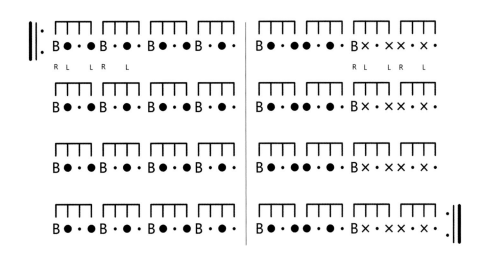

10. 低、中、高音的衔接训练(4)

要点:按照"逻辑手顺"要求练习。须注意:两个低音衔接时,左右手交替要连贯;最后一小节的变奏要注意手顺和拍点的变化。若将本条练习运用于流行音乐伴奏,则可加重低音部分的音量,同时减轻中音部分的音量。

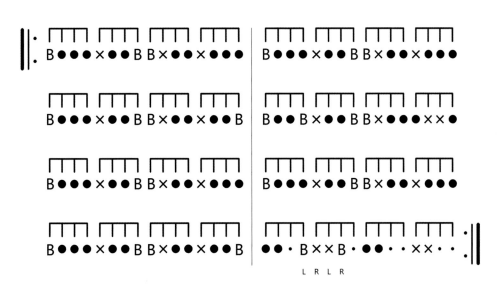

二、墩墩鼓的基础演奏技巧

一套墩墩鼓由三只大小不同的鼓(肯肯尼、桑班和墩墩巴)组成,在传统非洲乐曲中,它们各有各的职能。尽管职能不同,但都要求节拍稳定、音色清晰。有人说"墩墩鼓是脑,坚贝鼓是手",在演奏中,稳定、清晰的墩墩鼓声部是完美呈现整首乐曲的基石。

要成为优秀的墩墩鼓鼓手,需要练习耐力、音色、音量,以及双手的配合。墩墩鼓的学习要从双手的配合开始,左手牛铃和右手鼓棒,既相互独立,又相辅相成。在进行传统演奏时,肯肯尼、桑班和墩墩巴三只鼓,加上各自的牛铃部分,共六个声部,涉及手、

耳、眼以及大脑的多方面配合,这将是对学习者的极大考验。

在本章中,墩墩鼓的左手与右手声部将在一起进行完整的配合练习。练习曲中包含了多条传统西非乐曲的墩墩鼓节奏,坚持长时间的训练,并仔细聆听不同墩墩鼓的声部配合,是非常重要的。

1. 双声部的组合练习(1)

要点:最基本的肯肯尼声部节奏。须注意:先稳定牛铃节奏,再加入墩墩鼓鼓面节奏,一直保持稳定最重要。

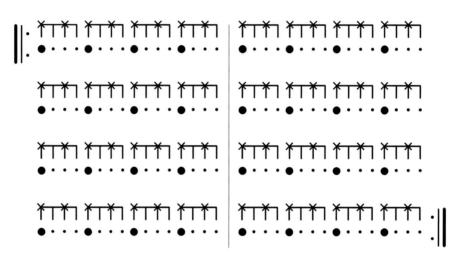

2. 双声部的组合练习(2)

要点:十六分音符的练习,同时也是比较常用的肯肯尼声部节奏,练习难点是在快速持久的演奏中保持稳定。须注意:先慢速进行双手的准确配合,再提速练习。

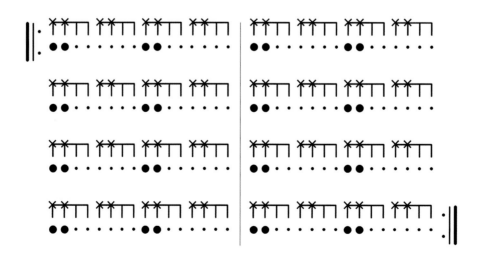

3. 双声部的组合练习(3)

要点:四分与八分音符转换练习,同时也是常用的传统墩墩鼓声部的简易练习。须注意:稳定节拍,清晰、连贯地演奏牛铃声部。

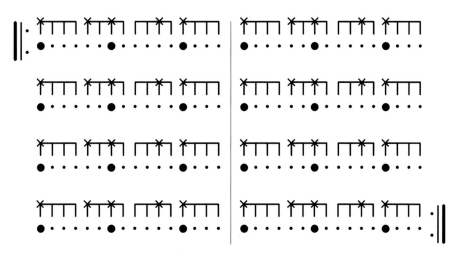

4. 双声部的组合练习(4)

要点:后十六分音符的练习,这也是常用的肯肯尼声部的节奏。须注意:若一开始找不到后十六分音符的感觉,可以借助节拍器,慢速地进行训练;注意保持牛铃声部的节奏稳定。

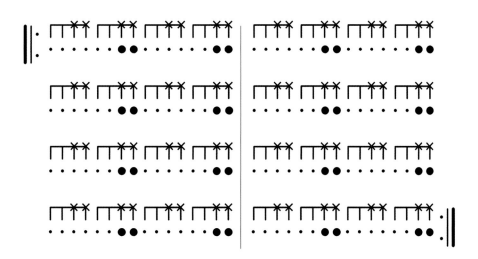

5. 双声部制音(Muffled)练习

要点:须注意,制音声音的质量要清晰、干净。

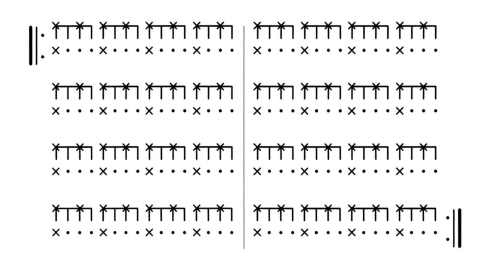

6. 双声部开放音和制音的交替练习(1)

要点:开放音(Open)与制音(Muffled)的交替练习。须注意:尽量保持两个声音的音量和音色的一致,不要把开放音的声音打得过大,同时保持制音音色干净、有力度。

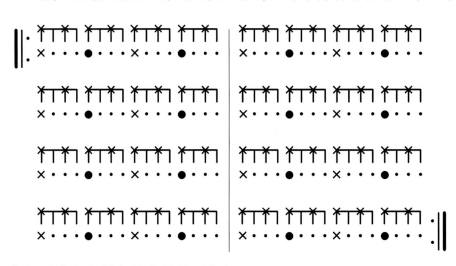

7. 双声部开放音和制音的交替练习(2)

要点:这是一首非常有名的传统曲目 Kassa 的桑班声部。须注意:保持牛铃声部的清晰,同时控制住墩墩鼓鼓面开放音和制音声部的音色变化,保持流畅的演奏。

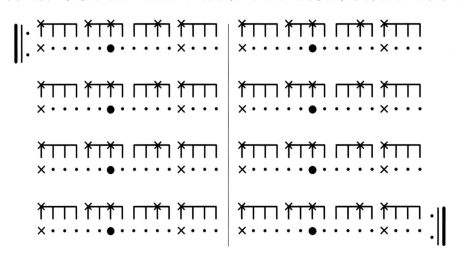

第二节　演奏曲

一、Sinte(辛提)

1. 曲目背景

Sinte 起源于几内亚西北部的博凯(Boké)和博法(Boffa)地区,是纳鲁(Nalu)人庆祝女孩子成人礼活动时演奏的节奏。以前,Sinte 由三位女性共同在一种长形的科林(Krin,见图 2–1)上演奏。现在人们使用坚贝鼓和墩墩鼓演奏 Sinte 的律动,而 Sinte 也由于律动和舞蹈动作的多样性而变得非常流行,不仅在成人礼上,在全年的各种庆祝活动中,包括满月的时候都可以演奏。

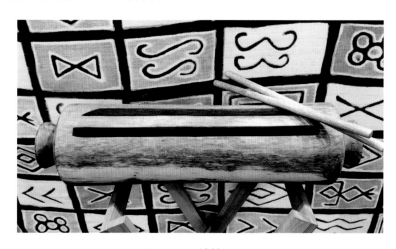

图 2–1　科林(Krin)

2. 知识点解析

(1)在传统西非曲目中,乐句往往不是开始于正拍或第一拍,而是上一小节的最后,在五线谱中称之为"弱起"或"不完全小节"。演奏时,应从非主力手开始,注意乐句的连贯性。

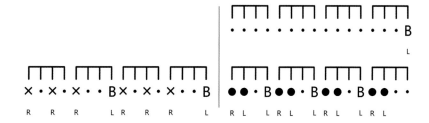

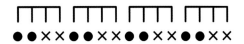

（2）坚贝鼓第二节奏型的演奏应注意音色的变化。在极快速的演奏中,通常手型的变化会影响演奏的速度。如果你仔细观察演奏家的表演,会发现他们在演奏中即使音色发生变化,手型也基本保持不变,这就得益于他们常年练习的经验积累。在现阶段,加强手型的练习可以在基础阶段帮助新手快速掌握音色变化;同时,坚贝鼓伴奏往往贯串于整首曲目,保持放松自如的演奏姿势,避免无用的发力。

3. 基本节奏型及演奏段落

Sangban

Kenkeni

Dununba

Dj.1

Dj.2

Dj.3 (Bass Djembe)

前奏

第一段

间奏

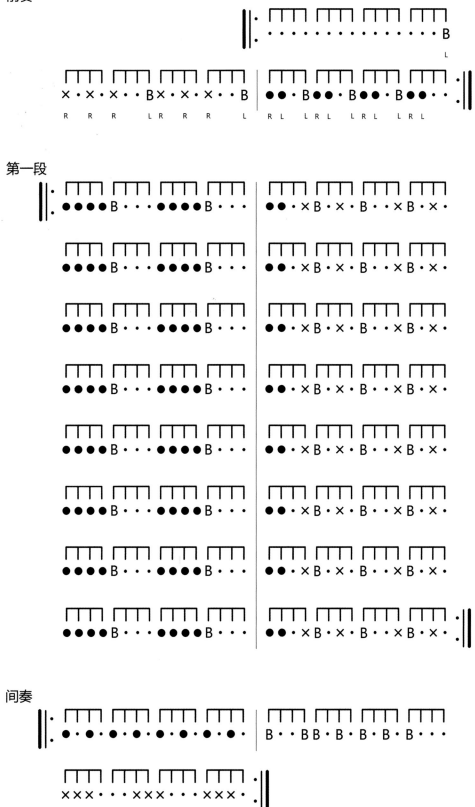

第二段

尾奏

二、Djole(宙里)

1. 曲目背景

Djole 流行于几内亚和塞拉利昂交界的沿海地区,泰美内(Temine)族跳面具舞时的曲子。在斋戒月结束的时候,男性会装扮成女性,戴着女性化的面具跳舞,这时人们就会演奏 Djole。早期 Djole 是用 Sikko(见图 2-2)——一种四方形的鼓演奏的,后来才被改编到坚贝鼓和墩墩鼓演奏上。现在 Djole 节奏流行于全世界,在任何节日庆典上都能见到。

图 2-2　Sikko

2. 知识点解析

(1)坚贝鼓第一节奏型每个循环为一小节,而第二节奏型每个循环为两小节。在演奏结束时，为了让每个声部都能够演奏完整的一个循环，需要特别注意给出信号(Signal/Call)的位置。

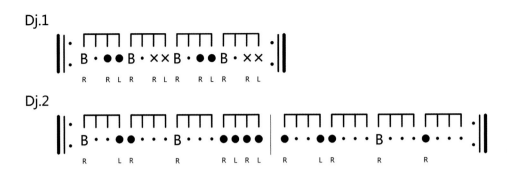

（2）Djole 是一首演奏速度很快的乐曲，为了更好地表现西非节庆的欢快，舞台表演中的速度在 130~160 之间，这对演奏第一节奏型的鼓手是一个在耐力和速度方面极大的挑战。

（3）与以往不同的信号（Signal/Call）。Signal/Call 是鼓手间商定的信号，可以有各种不同的表现形式。鼓手需要练习使自己的耳朵适应不同的信号，以便听到信号后能够做出快速反应。

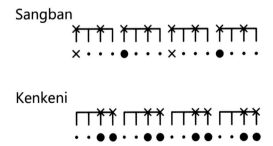

（4）肯肯尼的演奏有一定的难度，鼓手应当先找到与桑班的节奏配合练习的诀窍，再逐渐脱离桑班的帮助，形成自己心中的"稳定拍"。

Sangban

Kenkeni

3. 基本节奏型及演奏段落

Sangban

Kenkeni

Dununba

Dj.1

Dj.2

前奏

第一段

间奏

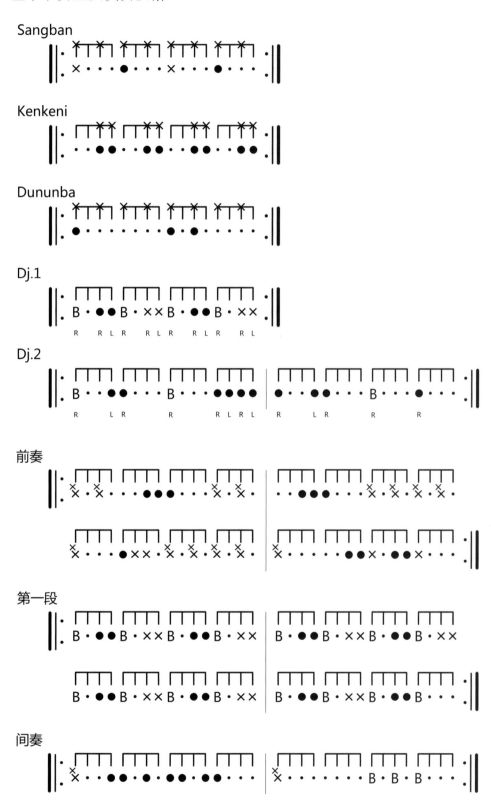

第二段

R RL L LR L R

间奏

第三段

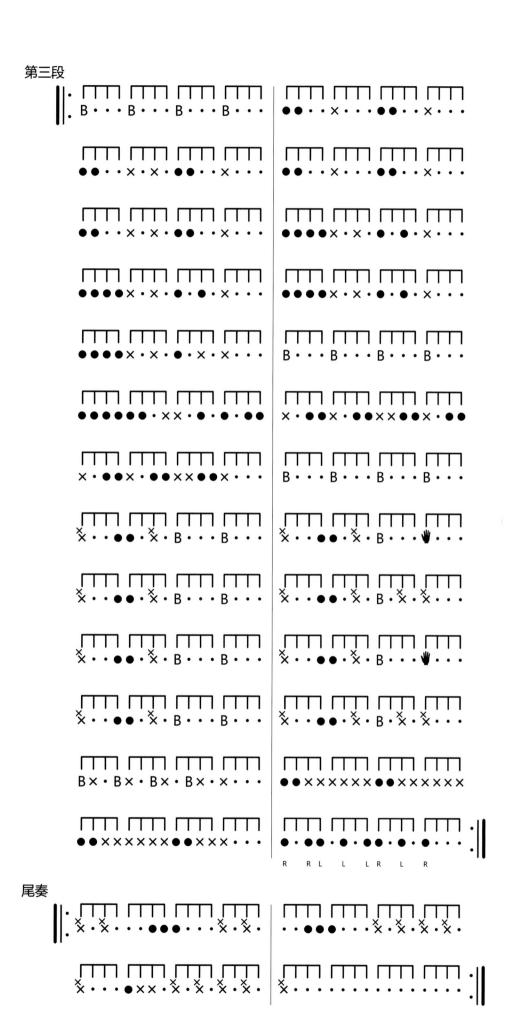

尾奏

三、Moribayassa（姆利巴亚萨）

1. 曲目背景

Moribayassa 起源于几内亚东北部瓦索隆地区，马林克人会演奏这个节奏。Moribayassa 是非洲鼓大师 Mamady Keita 的家乡——巴朗杜古（Balandougou）的一棵芒果树。当一位女性遇到人生中的一个巨大的难题（例如家人重病、丧子或无法生育等）却无法摆脱困境时，她会对神许一个愿望，并承诺当自己的愿望实现时会跳起 Moribayassa 的舞蹈。这样的愿望，一位女性一生中只能许一次。当愿望实现，这位女性就会唱起 Moribayassa 的歌曲，穿着破旧的衣服在村子里围着芒果树跳舞；当鼓手听到歌声、看到舞蹈，就会演奏起 Moribayassa 的节奏；慢慢地全村的人都会听到，他们会走出家门为她祝福，村里的女性也会一起唱歌、跳舞。通常实现愿望的女性会围绕芒果树跳 3~7 圈，然后把自己破旧的衣服脱下来，埋在芒果树下，表示厄运走远，新生活来临。

2. 知识点解析

（1）坚贝鼓开始于一个"不完全小节"，从第三拍半开始与桑班声部形成紧密的配合。注意演奏前应有一个心理准备的过程，避免仓促地进入乐曲。

（2）常见的滚奏大多由四小节组成，但也不局限于此。舞台表演中根据情况不同，也会有更长段的滚奏出现。鼓手需要练习双手稳定的音色、音量输出和持久的耐力，避免不均匀的演奏。

3. 基本节奏型及演奏段落

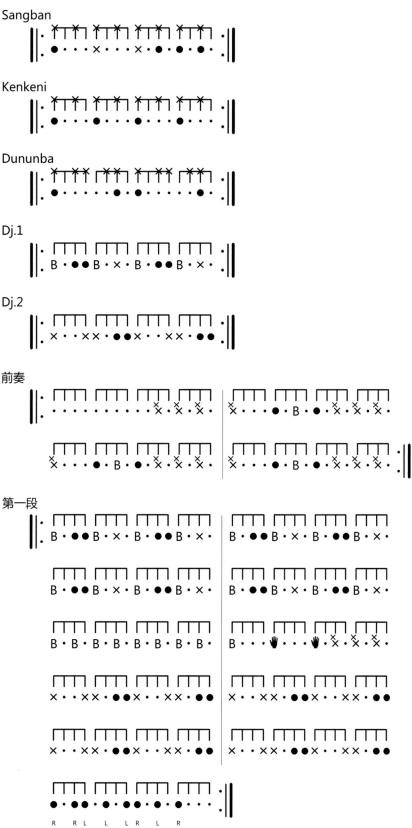

间奏

第二段

尾奏

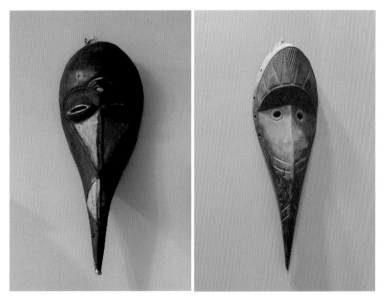

四、Balakulandjan(巴拉库兰加)

1.曲目背景

Balakulandjan 是生活在几内亚东北部的库鲁萨地区的马林克人在孩子们成人礼上演奏的节奏。这个节奏的意思是:孩子是世界上最宝贵的礼物。bala 是"大海"的意思,kulandjan 是一种长腿的海鸟。据说,当人们想要孩子的时候,带着可乐果祈求 kulandjan,kulandjan 就会带给你一个孩子。Balakulandjan 现在非常流行,在所有跟孩子相关的节日或者庆典上都可以演奏。Balakulandjan 的面具见图 2-3。

图 2-3　Balakulandjan 的面具(右图为另一种样式的 Balakulandjan)

2. 知识点解析

(1)演奏坚贝鼓的制音时,需要用非主力手提前压在鼓面上制止鼓皮的震动,然后用主力手击打正确的位置发声。非主力手的动作应当是快速、轻巧的,避免发出任何声音。

（2）"西非音乐感觉"往往体现在反拍上。第一行的谱例是我们熟悉的拍点和节奏，而第二行谱例稍加变化就产生了"西非味道"。

（3）这是对一段经典 Solo 乐句的改编，演奏时须注意手顺要求。

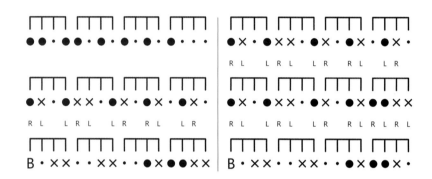

3. 基本节奏型及演奏段落

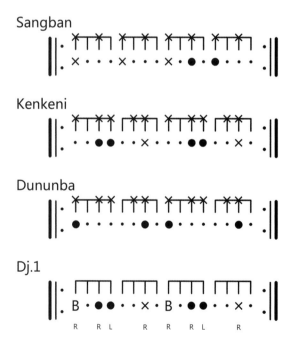

Dj.2

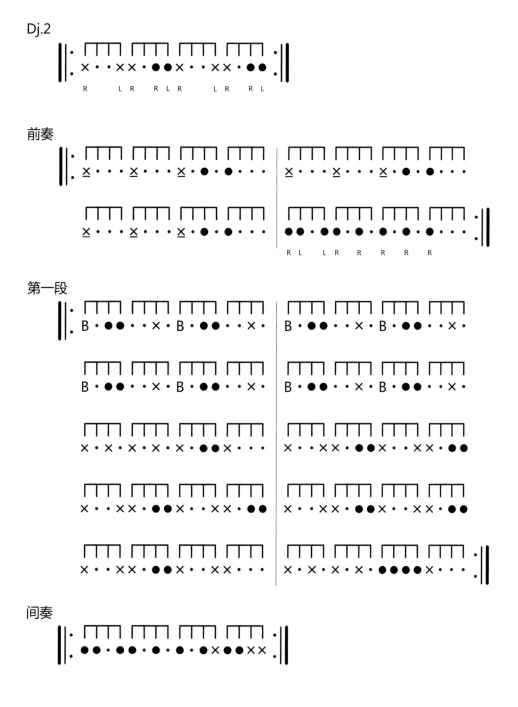

前奏

第一段

间奏

第二段　本段第10、11小节可尝试本节"知识点解析（2）"的演奏方法

尾奏

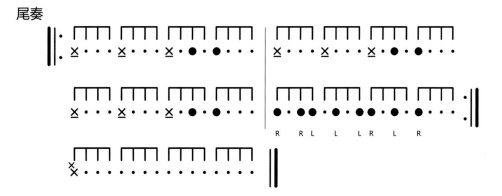

第三节 文化小知识

音乐史官

格里奥（Griots/Griottes，见图2-4），在曼德（Mande）①语中也被称作杰里或加里（jeli/jali）、沃洛夫格维尔（Wolof②gewel），虽然现在他们被看作是音乐史官——口头音乐传承者和吟诵者，但以前，他们的多重角色和职能却是非洲独有的。几个世纪以来，格里奥在社会中扮演着众多角色：谱系学家、历史学家、发言人、外交官、音乐家、教师、赞美歌手、司仪、皇室贵族顾问等等。格里奥的职业是世袭制的，他们的主要工作就是在皇室贵族家中，传承家谱、记录叙事历史、吟唱赞美歌曲③，同时也掌管部分司仪、公共关系的事务。

在过去，格里奥是唯一的专业音乐家和历史故事讲述者。只有出生在格里奥家族里的人才能成为格里奥。小格里奥出生后，就开始学习各种乐器，了解本民族的历史和

① 曼德，指曼德人，亦称曼丁哥（Mandingo）人，一个西非民族集团，语言为曼德语，是尼日尔-刚果语族的一个分支。居住区主要位于西苏丹的热带草原上，在塞拉利昂、利比里亚和科特迪瓦等地也有分布。其中一些比较大的族群有班巴拉（Bambara）人、马林克（Malinke）人、索宁克（Soninke）人等。

② 沃洛夫，指沃洛夫人，一个西非民族，语言为沃洛夫语，是尼日尔-刚果语族的一个分支，居住区主要位于塞内加尔、毛里塔尼亚和冈比亚。

③ 赞美歌曲是非洲最广泛使用的诗歌形式之一，赞美的对象是神、人、动植物、城市等等，例如《伟大的祖鲁首领沙卡（Zulu Chieftain Shaka）之歌》。可以吟唱赞美之歌的就是格里奥们，通常他们只是口口相传先人留下的传统诗歌段落，但有时也可以自由地添加。

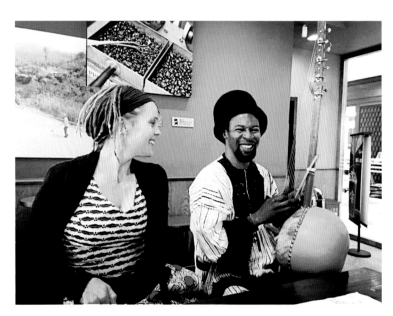

图 2-4　格里奥 Mousse Drame(右)和舞蹈家 MameDiarra Drame(左)

宗教,传承赞美诗歌,继承文化和传统。长辈的教授和多年的训练,使小格里奥们快速成长,他们学习了大量的传统歌曲,并掌握了旋律和节奏。他们可能被要求唱出一个族群或家族七代的历史,并且在某些方面,要完全熟悉召唤灵魂和获得祖先认可的仪式之歌。他们一代一代用口头吟唱的形式记录、保存着历史和文化,正因如此,格里奥一直受到人们的尊重,他们本身就是历史和文化的象征,没有他们,人们就无从知道本民族的历史事件、文化传统和音乐史诗。从另一个角度来说,正是格里奥的存在,赋予了西非各族群人民强烈的民族认同感和历史感。

在 19 世纪,随着西非各国的更迭和分崩离析,西非的统治贵族家庭逐渐分裂。之后殖民时代到来,欧洲人任命的族群首领往往与传统的统治贵族家庭没有关系。因此,原有贵族的声望和权力被淹没,传统的贵族再也无法关心他们的格里奥了。许多格里奥不得不离开原有的贵族家庭,开始成为流动的自由音乐家。格里奥的角色开始发生变化,他们变得更像是一个艺人和音乐家,而不是一个谱系学家和历史学家;同时,他们的咨询和外交角色有所减少,而娱乐吸引力则变得更加普遍。现在,许多非格里奥也在研习音乐表演,进军音乐领域,这也使得格里奥的角色和地位发生了根本的改变。

格里奥在吟唱时,常常使用一些乐器,例如巴拉风(Balafon)、阔拉(Kora)、博隆(Bolon)、果尼(Ngoni)等。巴拉风是一种木琴,Balafon 是马林克族的语言,"巴拉(Bala)"是"演奏"的意思,"风(fon)"的意思是"乐器"。据说历史上最早的有名的木琴是索索

（Sosso Balla）木琴，是索索（Sosso）王国的国王苏毛罗·康戴（Soumaro Kante）发明的，后来索索王国败亡，这架木琴就归马里王国的格里奥所有，并一直保存在王国宫廷，成为历史文物。阔拉、博隆和果尼都是弹拨类乐器，阔拉有 21 根弦，博隆有 3 根弦，果尼有 4 根弦的，也有 6 根弦的。还有一种专供格里奥用的琴，以细铁丝为弦，演奏时用两根铁条敲打丝弦。格里奥使用这些乐器，边弹边唱，人们围坐在他们的身边，乐器优美的旋律、史官低声的吟唱感动人心，缓缓诉说着悠久的文化传统和著名的历史故事。

想一想：

1. 在西非，格里奥的角色是什么？

2. 格里奥主要使用哪些乐器？

3. 你知道的西非鼓乐中有没有关于格里奥的歌曲和节奏？

西非的饮食习俗

塞内加尔公路上的旅行巴士

第三章 基础三

几内亚河上的渡船

几内亚道路两侧的风景

第一节　练习曲

一、坚贝鼓的其他音色及其演奏技巧

通过前两章的学习,我们已经掌握了坚贝鼓的三个基本音色及其演奏技巧,接触到了简单的 Solo 演奏乐句。前两章我们致力于练习稳定的节拍和清晰悦耳的音色变换,完成这些之后,我们即将开始学习新的坚贝鼓音色和演奏技巧,锻炼快速演奏的能力,以及练习与墩墩鼓的紧密配合。有名的坚贝鼓演奏家们之所以在舞台上可以呈现出如此吸引人的表演,不仅因为他们表演风格突出,更重要的是,扎实的基本功底使他们能胜任高速的演奏,且能够运用不同演奏技巧来表现更丰富的音色和乐句。

在本章的学习中,我们会逐步加快练习曲的速度,掌握新的坚贝鼓音色——制音和倚音,体验全新的三进制节奏。三进制可以理解为 12/8、9/8 等复拍子,在西非音乐中,三进制的节奏更为普遍,这种节奏更具有摇摆的感觉,从而更适合为舞蹈做伴奏。

1. 低、中、高音转换练习(1)

要点:按照手顺要求,左右手交替,分别演奏相同节奏、不同音色的乐句。须注意:音色、音量统一,双手力量均衡。这是一个很重要的练习,可以帮助我们克服非主力手在演奏时的不适感。在演出实践中,还可以为非演奏手添加表演动作,丰富舞台表现力。

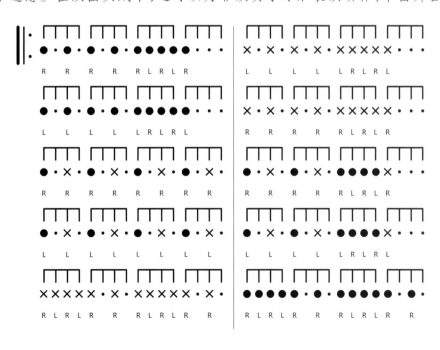

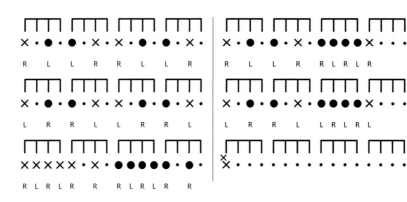

2. 低、中、高音转换练习（2）

要点：T=100。保持在一定速度内，注意双手音色一致。须注意：最后两小节，中音与高音的音色保持清晰准确，为学习后面的技巧做好准备。

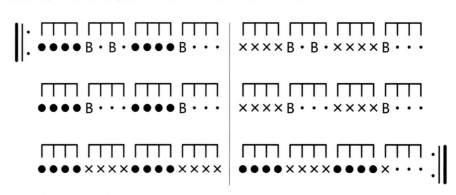

3. 低、中、高音转换练习（3）

要点：严格按照手顺进行训练并保持左右手的均衡。须注意：左右手交替演奏时要连贯和流畅。关于手顺，每一位西非音乐家都有着自己的演奏习惯；作为学习者，我们需要在掌握逻辑手顺的同时，强化训练非主力手，使双手一样灵活。本条练习也是Djole（宙里）的一个基本节奏型的变化，使用如下手顺更容易进行快速的演奏。

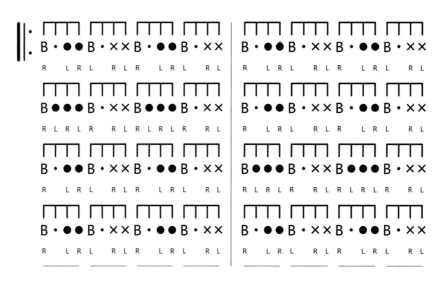

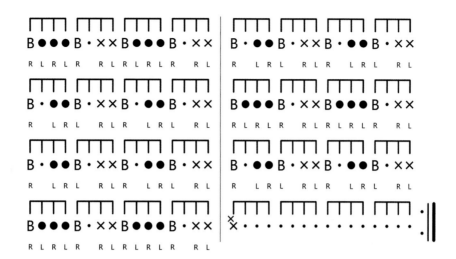

4. 低、中、高音转换练习(4)

　　要点:T=100。须注意:音色清晰、节奏流畅,把握空拍时值。这是一个很实用的乐句训练,先演奏固定的节奏型,而后转换到一条乐句,之后再回到节奏型,往返重复,目的是训练演奏者的节奏掌控能力。

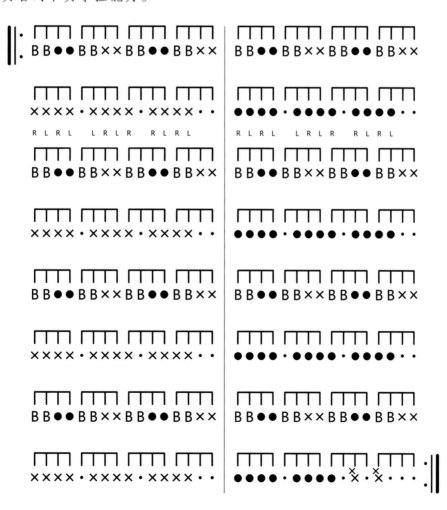

5. 低、中、高音转换练习(5)

要点:如前。须注意:把握不同乐句中空拍的时值长短,保持节拍稳定。

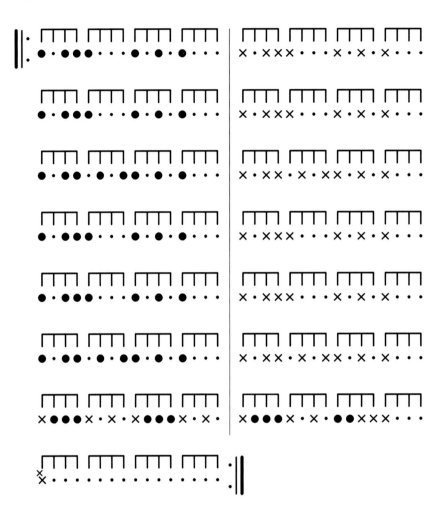

6. 低、中、高音转换练习(6)

要点:T=100,这是一条大段的滚奏练习。须注意:协调双手,每小节开始的音色不同;为了达到各音色间音量的平衡,在演奏滚奏时中音往往要比高音更加用力;熟练后可逐步提高速度。

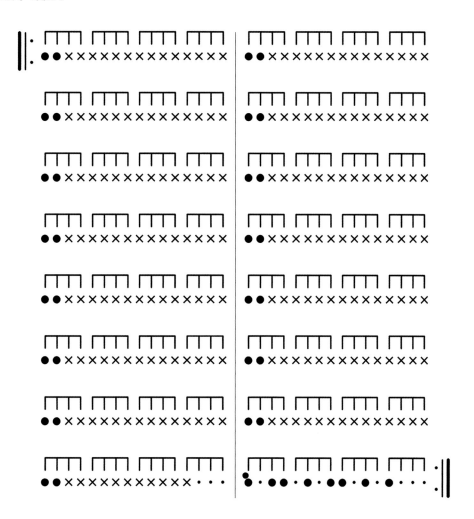

7. 低、中、高音转换练习(7)

要点:本条练习打破了一小节一句的限制,但又自成规则。这样的长乐句往往结合某种演奏技巧,进行反复多次并快速的演奏,起到掀起乐曲高潮的作用。建议练习时跟随墩墩鼓的伴奏,这样可以更有效地体会乐句应有的长度及其与律动的配合。

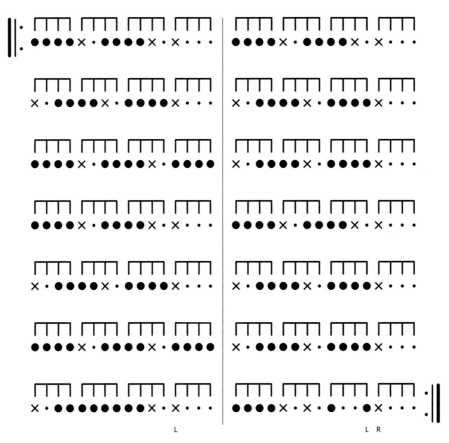

8. 制音练习

要点:本条是对"高音制音"的训练。须注意:"高音制音"只有一个声音,也就是说,非主力手只是发出制止的动作,而不要击打出低音。先进行慢速的反复训练,而后循环加速;越是循环快速的交替,越要注意声音的质量,保持声音的干净很重要。最后两小节要特别注意,先进行慢速的训练。

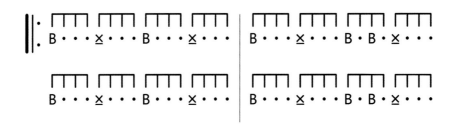

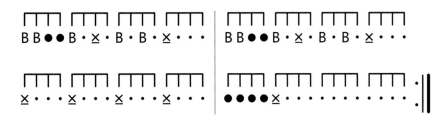

9. 倚音练习（1）

要点：本条是对"高音倚音"的训练。在西非乐曲的 Solo 乐句中，倚音的使用非常多。须注意：演奏时双手在最短的时间内分别击打鼓面，形成重叠的连续高音。熟练这个特殊的音色可以丰富我们的乐句。

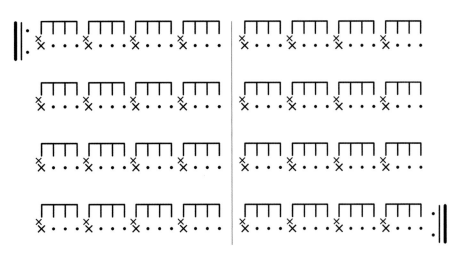

10. 倚音练习（2）

要点：按照手顺要求进行演奏可以保证演奏的流畅度。经过快速训练，掌握这个技巧，可以丰富我们的乐句；同时，若加重中音的力度，会让整条乐句的音乐感更强。

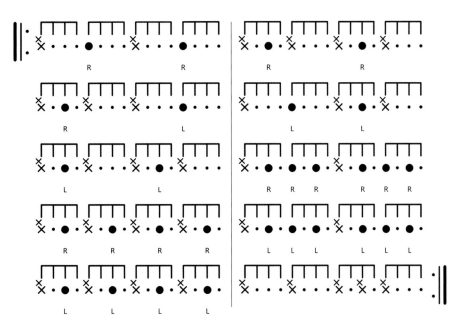

11. 倚音练习（3）

要点：T=90，"中音倚音"与"高音倚音"的演奏技巧相同，但中音需要更加集中力量进行演奏。须注意：音色交替时，保持双手的控制能力，先慢速进行演奏。

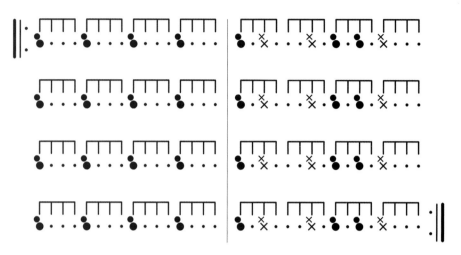

12. 倚音练习（4）

要点：如前。须注意：保持中音的声音质量，训练双手的耐力，身体放松，有益于演奏。

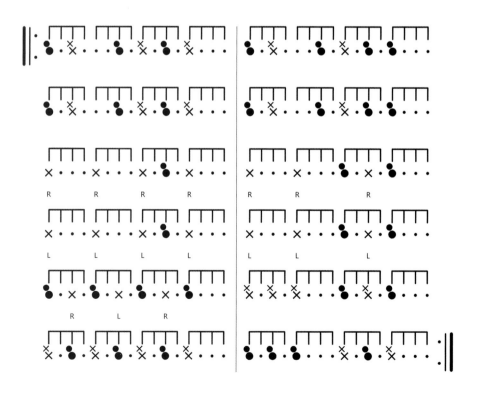

13. 倚音练习（5）

要点:熟练掌握前两条练习后,再演奏本条练习曲,不会感到很困难。须注意:体会倚音与单音的交替与结合,分清层次,感受倚音的重要性。

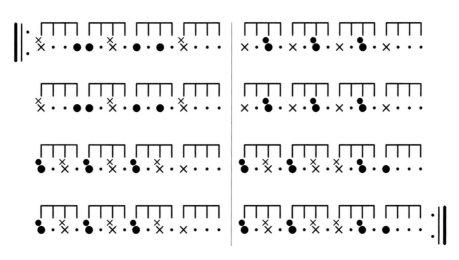

14. 倚音练习（6）

要点:最后两小节是一种"信号(Signal/Call)"。在西非音乐中,当完成一段演奏后,每一位乐手都会用一种方式告诉同伴"我的乐句结束了",这种方式常常以他的"信号"表现。这条练习会让我们了解基本的信号模式,感受"乐句的结束"。

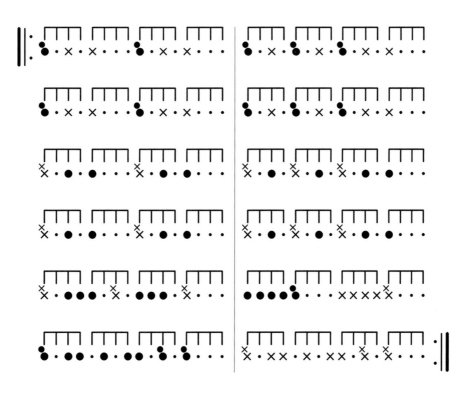

15. 三进制练习（1）

要点：如前所言，大部分的西非音乐都是 12/8 的节奏，可以简单理解成一拍分三份。以下的三进制练习看上去比较简单，实际上是为了训练三进制的感觉，要慢慢适应这样的节奏感。本条练习曲已经开始将每一拍划分为三份，刚开始训练的时候可以先掌握每一拍的"1、2、3"，在"1"的位置进行演奏。须注意左右手的手顺。

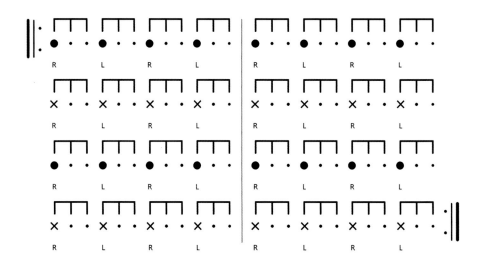

16. 三进制练习（2）

要点：训练三进制（奇数拍）的感觉。须注意：奇数拍与偶数拍不同，奇数拍的每一拍是平均分成三个音符。本条练习强调，每一小节的第三拍演奏完整奇数拍的每一个音符至第四拍的第一个音符。

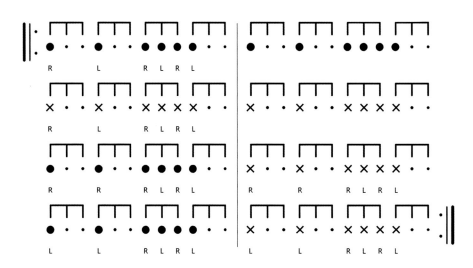

17. 三进制练习(3)

要点:如前。仔细体会三进制的感觉。

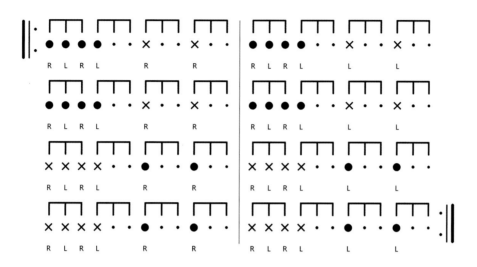

18. 三进制练习(4)

要点:每一拍的第一个音稍稍打得重一些,可以帮助我们正确体会三进制的感觉。须注意音色的变化。

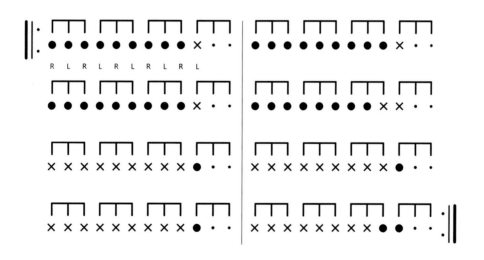

19. 三进制练习（5）

要点：三进制的基础节奏型几乎都是两拍为一个单位，本条练习曲就是训练这样的律动感，先慢速进行练习，保证节拍的稳定，不要打得过快过急。

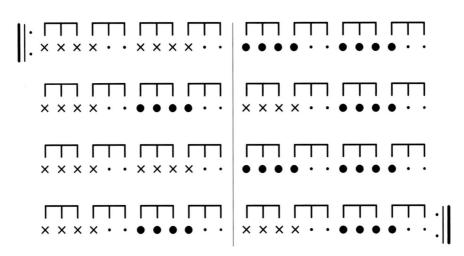

20. 三进制练习（6）

要点：如前。须注意音色的变换。

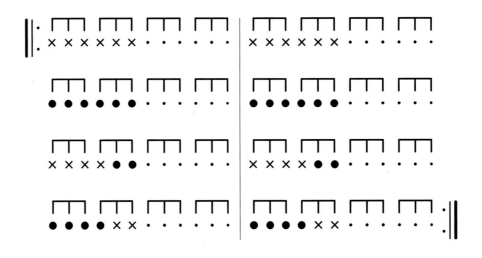

21. 三进制练习(7)

要点:这是三进制的另一种节奏形式,可以看成两拍的三连音。每一小节的最后一拍虽然是空拍,但可以持续在心里保持这样的节奏,便于更准确地保持空拍的位置和时值。

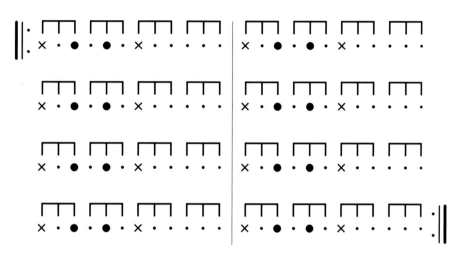

22. 三进制练习(8)

要点:这是针对节奏型的训练。熟悉这个内容,不断进行稳定的练习。

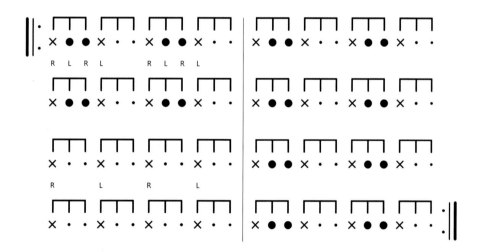

23. 三进制练习(9)

要点:这是针对三进制的"信号"链接基本节奏型的训练,有了这样的基础,才可以开始进行乐曲的学习。须注意:按照手顺要求演奏。

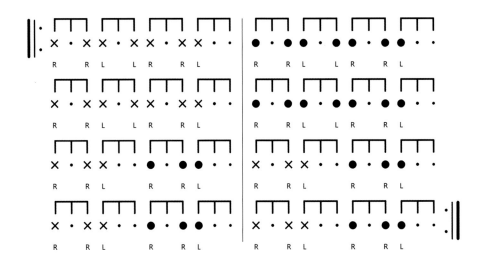

24. 三进制练习(10)

要点:这是三进制中两个基本节奏型的组合练习。须注意:按照手顺要求,准确掌握节奏的拍点。

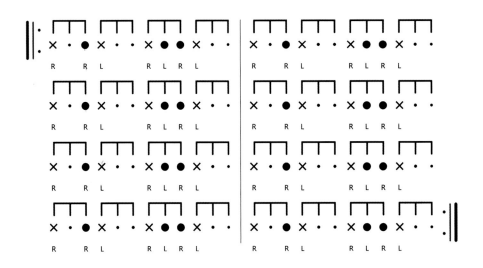

二、墩墩鼓的基本节奏型及其演奏技巧

墩墩鼓一般由三只大小不同的鼓组成,三只鼓的作用不尽相同。通常来说,在很多西非传统曲目中,最小的肯肯尼扮演着"节拍器"的角色,中号的桑班是曲目的灵魂——主要律动,最大的墩墩巴则是力量的表现。由于功能不同,它们在演奏中的表现也不同。一般来说,肯肯尼基本上不会变化,也不会停止演奏,最重要的是保持稳定的节拍和速度;桑班和墩墩巴的节奏型可以发生一些变化,甚至可以互相"对话",丰富乐曲的内容,增加演奏者的乐趣,但是无论如何变化,它们必须跟随肯肯尼的节拍和速度,而且桑班往往需要在变化后回到原有的节奏型中。墩墩巴通常演奏三只鼓中最为自由的节奏型,可以跟桑班"对话",可以跟坚贝鼓"对话",也可以自由"加花"。但是它必须有力量,尤其在乐曲 Break 和结束的时候,凭借其速度和力量掀起高潮,引导听众的视觉和听感。

之前两章我们了解了墩墩鼓的基本音色、牛铃的基本节奏。这一章,我们将进入墩墩鼓基本节奏型的学习,每一条练习曲都是一个传统曲目的墩墩鼓基本节奏型。掌握了这些基本节奏型,就可以将之前所学习的坚贝鼓内容与现在的墩墩鼓节奏型结合起来,提高我们的演奏能力,增强演奏乐趣。

1. Makru(马可鲁)的桑班基本节奏型

要点:Makru 是苏苏族的节奏,苏苏族的音乐速度比较快,所以牛铃声部通常比较简单。但是须注意:在墩墩鼓鼓面声部的开放音与制音的交替中,保持准确清晰地演奏非常重要;快速演奏时,鼓棒也要保持击打鼓面的中心位置。开始训练保持 T=90(标准的演奏速度为 T=120)。

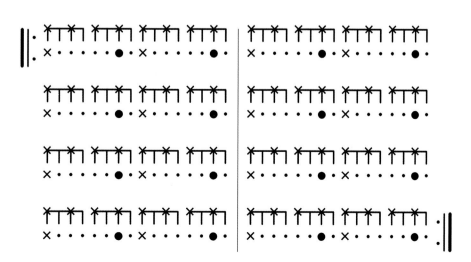

2. Soli-lent(索力伦特)的桑班基本节奏型

要点:T=100,牛龄声部比较简单,墩墩鼓鼓面声部的特点是在连续的三个开放音中穿插一个制音。须注意牛铃与鼓棒之间的配合,保持双声部的统一。

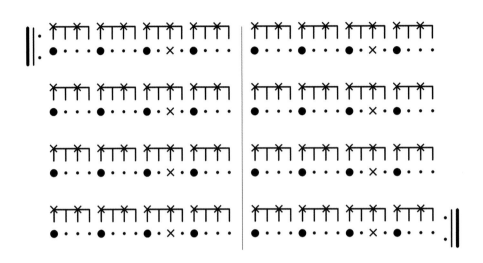

3. Balakulandjan(巴拉库拉加)的桑班基本节奏型

要点:如前。须注意:开始的连续三个制音都要清晰有力度地演奏出来,尤其是第一个。

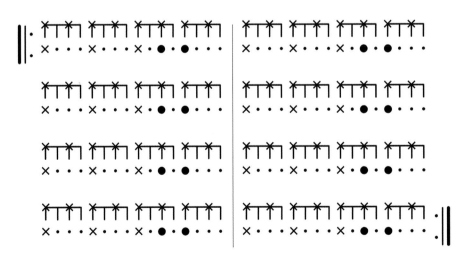

4. 墩墩鼓鼓面与牛铃的配合练习（1）

要点：本条练习中将前两章训练的牛铃声部以翻倍的速度表现出来，每一小节的第一拍同时演奏墩墩鼓鼓面声部。

5. 墩墩鼓鼓面与牛铃的配合练习（2）

要点：本条练习曲出现在很多传统曲目的墩墩鼓基本节奏型中，是非常常用的墩墩鼓声部练习。须注意：先保持牛铃声部的演奏流畅，再加入鼓面声部，保持整个律动的清晰和连贯。

6. 墩墩鼓鼓面与牛铃的配合练习（3）

要点：本条与本节第 4 条练习方法相同，只是鼓面声部由开放音变成制音。

7. 墩墩鼓鼓面与牛铃的配合练习（4）

要点：将两拍作为一个单位，在两拍的最后一个牛铃声部位置同时演奏墩墩鼓鼓面的制音。先熟悉一个小节的声部配合，之后开始连贯演奏整条练习曲。

8. 墩墩鼓鼓面与牛铃的配合练习(5)

要点:这也是一个很多传统曲目都会用到的墩墩鼓基本节奏型。牛铃声部如前几条练习,本条变化了墩墩鼓鼓面声部与牛铃的配合位置。

9. Fe(费)的墩墩巴基本节奏型

要点:Fe 的牛铃声部是将两个基本牛铃声部结合在一起。

第二节　演奏曲

一、Baga Gine（巴嘎基尼）

1. 曲目背景

Baga Gine 是有关巴嘎（Baga）族女人的节奏、歌曲和舞蹈。巴嘎族生活于几内亚西北部的博凯和博法地区，"Gine"是"女人"的意思，所以"Baga Gine"意思就是"巴嘎族的女人"。有这样一个故事：巴嘎族的女人听见音乐响起，刚开始的时候并不想跳舞；可是音乐如此悦耳，使得她们禁不住跳起舞来。可见，Baga Gine 是一个十分欢快的节奏。

2. 知识点解析

（1）倚音丰富了乐句的表现力，但在演奏时须注意力量的控制和节奏的连贯。同时，请注意坚贝鼓节奏型的留白并非漫无目的，而是与墩墩鼓律动进行配合的部分。

（2）坚贝鼓与墩墩鼓的互动展现了精彩的 Break 乐句。须注意：演奏时，二者合二为一、互相推动，而不是相互等待。

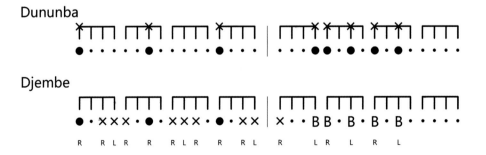

（3）墩墩鼓鼓手牛铃声部出现三次连续击打，要注意以律动为主，掌握好节奏，不要过于用力而导致节奏变快。

Dununba

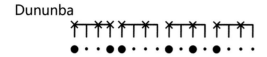

3. 基本节奏型及演奏段落

Sangban

Kenkeni

Dununba

Dj.1

Dj.2

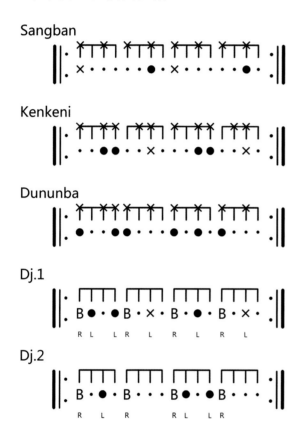

前奏

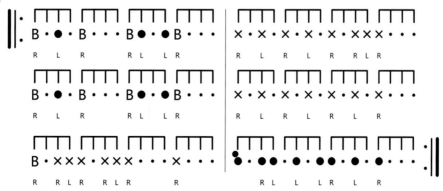

第一段

间奏

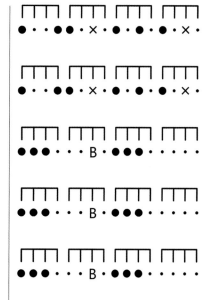

第二段

尾奏

二、Kuku(库库)

1. 曲目背景

Kuku 流行于科特迪瓦东南部与森林几内亚(Forest Guinea)交界地区,是曼尼安(Manian)族的节奏。最初,Kuku 是妇女们打渔归来庆祝丰收、拿着渔具跳舞时鼓手们演奏的节奏,而现在是一首非常流行的节奏,在各种盛大的节日庆典,包括孩子满月时都可以演奏。早期,Kuku 是没有墩墩鼓声部的,只有三只坚贝鼓声部,而且其中一只坚贝鼓被调成很低的低音声部。目前,世界上流行的 Kuku 有两个版本,一个是 Mamady Keita 的版本,另一个是 Famodou Konate 的版本。

2. 知识点解析

(1)尝试听懂两个墩墩鼓声部(桑班和墩墩巴)的组合关系,以及它们与坚贝鼓的关系。

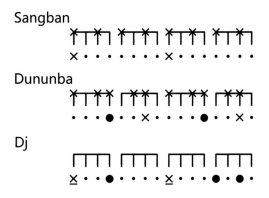

(2)"低、中音顺序"或"低、高音顺序"的倚音演奏,就是先演奏出低音,而后快速演奏中音或高音。须注意:击打低音的手掌在击打鼓面后,应迅速离开。这是一个坚贝鼓演奏技巧,在连续演奏中,想要得到高质量的音色,需要不断地练习。

(3)这也是一个需要不断练习的坚贝鼓技巧。须注意:左右手交替,保持节奏的稳定,区分音色,演奏"中音制音"时不要发出多余的声音。

（4）这是一个类似于重音移位的练习,但不同的是,中音要比高音击打得更用力一些,这样才能保持均衡的音色。

3. 基本节奏型及演奏段落

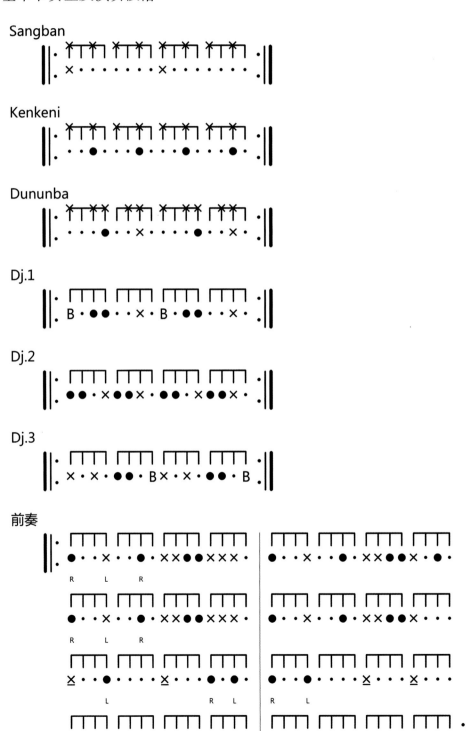

第一段

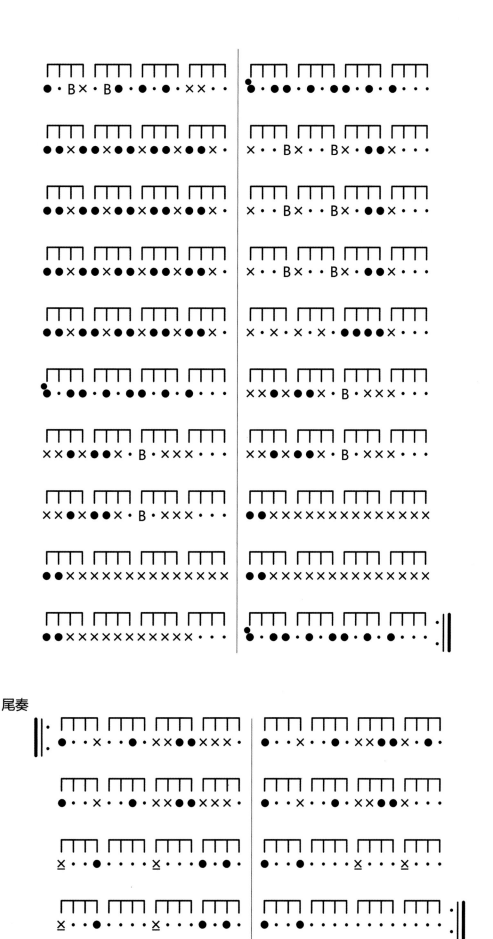

尾奏

三、Djambadon（加巴咚）

1. 曲目背景

Djambadon 起源于塞内加尔南部卡萨曼斯（Cassamance）地区，通常在婚礼当天或者孩子的命名日（出生后整一周那天）演奏。在卡萨曼斯，人们用赛鲁巴（Serouba）鼓（见图 3-1）演奏 Djambadon，我们在这儿给出的是坚贝鼓和墩墩鼓的版本。

图 3-1　赛鲁巴鼓

2. 知识点解析

（1）墩墩巴的节奏开始于第二拍的反拍位置。由于我们更习惯把重音放在第一拍，所以循环演奏时会给人造成节拍错位的感觉。要多听这个律动，体会并认清节拍的正确位置。

Dununba

（2）倚音的音色变换在舞台表演中也非常实用。即使是简单的八分音符节奏，经过音色的交替变化也会变得格外悦耳，但前提是音色清晰。练习时可以将高音也变为双手的"高音倚音"，并逐渐提速，这样可以练习手型、音色以及耐力。进阶练习时请按照手顺演奏。

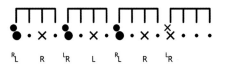

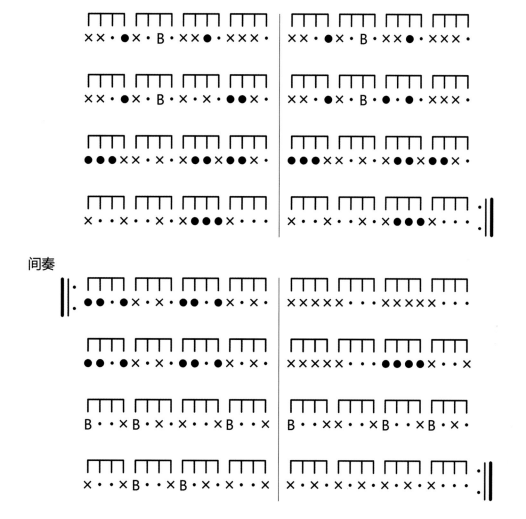

间奏

第二段

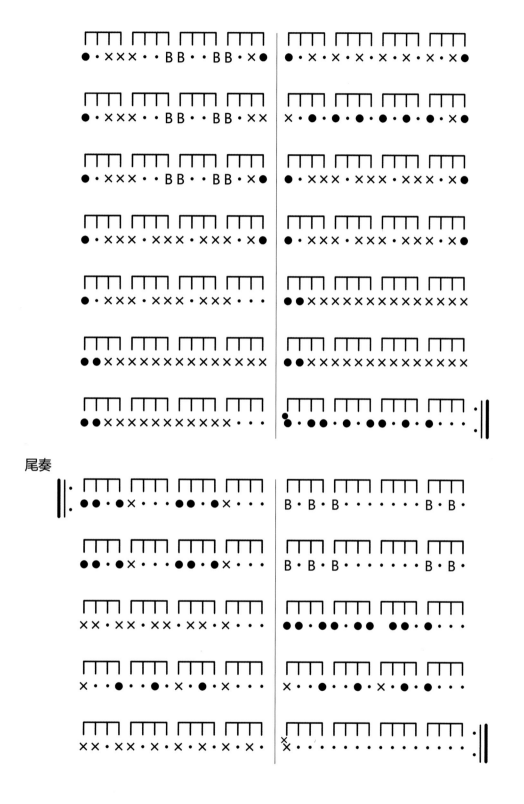

尾奏

四、Sorsornet（索索内）

1. 曲目背景

Sorsornet 是巴嘎族的面具舞,起源于几内亚西北部的博凯和博法地区。Sorsornet 是驱邪的面具,是村落的保护神,每当村民出现困难不能解决时,Sorsornet 就会被带到村子里,帮助人们解除困境。如今,Sorsornet 是一首流行曲目,每当鼓乐响起,人们就会纷纷起舞。

2. 知识点解析

（1）Sorsornet 是我们学习的第一首三进制曲目。首先我们要找对节拍,跟着墩墩巴的律动,训练正确地用拍手的方式表示出节拍。须注意最后一小节拍点的位置。

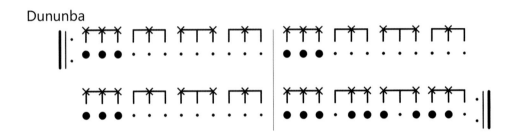

（2）下面是三进制节奏的传统曲目中普遍使用的两个坚贝鼓基本节奏型,熟练掌握它的,可以更好地理解三进制的节拍,从而演变出更多节奏。

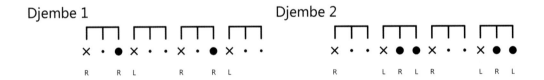

（3）这个节奏是理解三进制律动的基础之一。难点在于准确理解拍点位置。通过改变音色、添加节奏等方式,可以演变出很多精彩的 Solo 乐句。Sorsornet 的墩墩鼓律动中也包含了这个节奏。

3. 基本节奏型及演奏段落

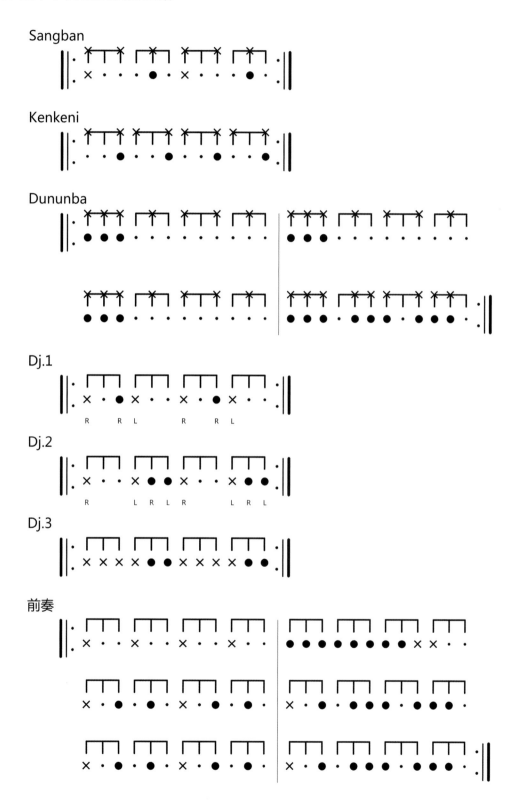

第一段

第二段

尾奏

第三节　文化小知识

几个与面具有关的节奏和舞蹈

西非传统鼓乐曲目从其本身所表达的意义上来看,可以分为几大类,例如:与农耕有关的(如 Senefoli)、与成人礼有关的(如 Balakulandjan)、与节日庆典有关的(如 Djole)、与面具有关的(如 Sorsornet)、与战争有关的(如 Sofa)、与特定人群、职业、阶层有关的(如 Moribayassa),等等。在这一节,我们先一起来了解一下与面具有关的节奏和舞蹈。

与面具有关的节奏,一般都伴随着面具舞。面具舞在非洲人的舞蹈中占有重要地位。宗教、祭祀是面具舞的起源之一,在西非的壁画中可以看到不少戴面具的舞蹈形象,撒哈拉地区的所有祭祀舞蹈几乎都戴有面具;同时,艺术来源于生活,面具舞也是非洲人生活方方面面的体现。与面具有关的节奏和舞蹈也有不同类型,人们在现实中遇到无法解决的难题时,就会求助于面具,可以说,面具舞是人类精神世界与现实世界之间的连接。

1. 游戏表演类面具节奏和舞蹈:Konden(孔顿,见图 3-2)

Konden 是几内亚东北部马林克族最为流行的面具。Konden 节奏是专门为这个面具舞蹈伴奏而来的。Konden 早期只是小孩子的游戏,舞者通常会手持鞭子(通常是带着树叶的小树枝),一边追赶孩子们,一边表演抽打他们。以前,每当村子里有客人来访的

图 3-2　Konden 面具及舞台版本(董科鑫摄于天津)

时候,村民就非常喜欢给客人表演这个舞蹈。早期的 Konden 也只有唱歌和拍手表演。慢慢地,成年人也开始喜欢这种欢乐的追逐游戏,便开始用坚贝鼓和墩墩鼓为舞蹈伴奏,渲染快乐的气氛。在几内亚,有几个不同的 Konden 版本,这是因为它们来自不同的地区,例如库鲁萨版和瓦索隆版等。

2. 祭祀类面具节奏和舞蹈:Kawa(卡瓦,见图3-3)

Kawa 是几内亚中部法拉纳(Faranah)地区的马林克族在祭祀的庆典上才会演奏的特殊面具舞蹈。据说只有通过某种特殊仪式被认可的男人才能表演这种舞蹈,同时,只有掌握天地之间神秘能力、拥有可以与疾病和邪恶对抗的神奇力量的大祭司,才有资格佩戴 Kawa 面具。这种祭祀类的面具舞在非洲非常多,因为人们相信祭司们神秘的超能力。

图3-3　Kawa 面具(董科鑫摄于几内亚村落)

3. 神像面具类节奏和舞蹈:Kakilambe(卡奇兰贝,见图3-4)

Kakilambe 是几内亚西部博凯地区巴嘎族的面具舞。对巴嘎族来说,Kakilambe 是一个非常重要的面具,一年只会出现一次。Kakilambe 其实是一个带着面具的神像,它保护森林,保护村落,驱除邪恶。传说中认为,只有一位被认定的祭司可以与 Kakilambe 产生精神的连接,这位祭司就像一个翻译一样,Kakilambe 给他传递信息,再由他来告知村民有关过去的推测和对未来的预言。

图 3-4　Kakilambe 仪式①

4. 舞者创作的面具舞蹈:Zaouli(杂屋哩,见图 3-5)

Zaouli 是源于西非科特迪瓦(又称象牙海岸)的古罗(Gouro)族的传统面具舞,是该国最广为流行的舞蹈。Zaouli 面具色彩斑斓,带着微笑,面具四周以鸟类和蛇的图案作为装饰;舞者身着色彩艳丽的紧身衣裤,舞者的手腕、脚踝和腰部也都有一圈儿五颜六色的拉菲草装饰,同时手持牛尾。Zaouli 表演的基本要求是上身保持不动,脚步却要配合鼓乐节奏和笛子的旋律高频率交替跳动,这极大地考验了舞者的耐力和体力。传统上,该舞蹈都是由男性来表演的。

图 3-5　身着不同颜色服饰的 Zaouli 舞者②

①　图片出自 *West African Percussions Box Notation*, 由 Paul Nas 等收集和整理,引自网站 https://djembefoley.files.wordpress.com/。

②　图片引自 https://en.wikipedia.org/wiki/Zaouli。

关于 Zaouli 所表达的意义有很多种解释：一说是科特迪瓦人民相信这种舞蹈可以提高一个村庄的生产力，并将这个舞蹈作为团结族群、逐渐扩张族群的工具；二说 Zaouli 是用于部落男子成人仪式上的舞蹈；三说 Zaouli 是致敬女性美的舞蹈，舞蹈本身是为了称颂勤劳智慧的女性。虽然 Zaouli 优美高雅、活跃的舞步使它成为各大公开场合表演的宠儿，不过其实 Zaouli 舞蹈的正式表演场合是在对逝者的纪念仪式或葬礼上。

想一想

1.回忆我们学过的传统曲目的文化背景，尝试给它们分分类。

2.你还知道哪些关于面具的节奏和舞蹈？

3.怎么理解面具、节奏和舞蹈之间的关系？

几内亚首都科纳克里信奉伊斯兰教的家庭

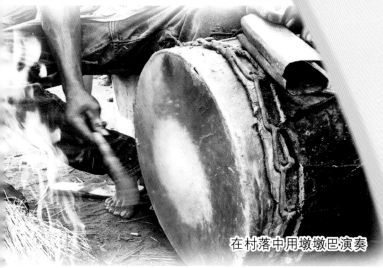
在村落中用墩墩巴演奏

非洲鼓演奏大师在为大家讲述历史

第四章

曲目总谱

Madan

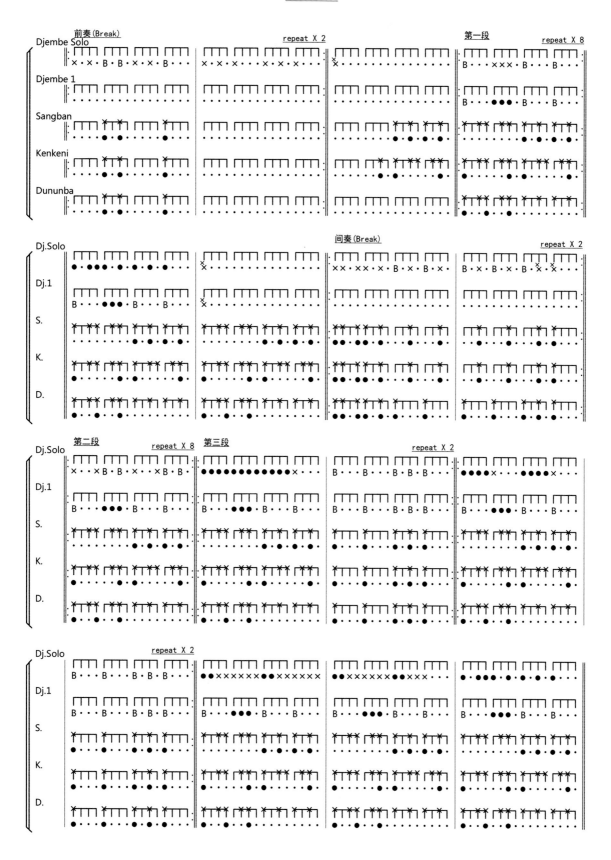

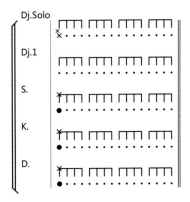

小贴士：

1. 第二段可加入 8 小节个人 Solo。

2. Djembe 1 为伴奏声部。可增加坚贝鼓伴奏声部,同时演奏坚贝鼓节奏型 1、2、3、4 声部。

Fatou yo

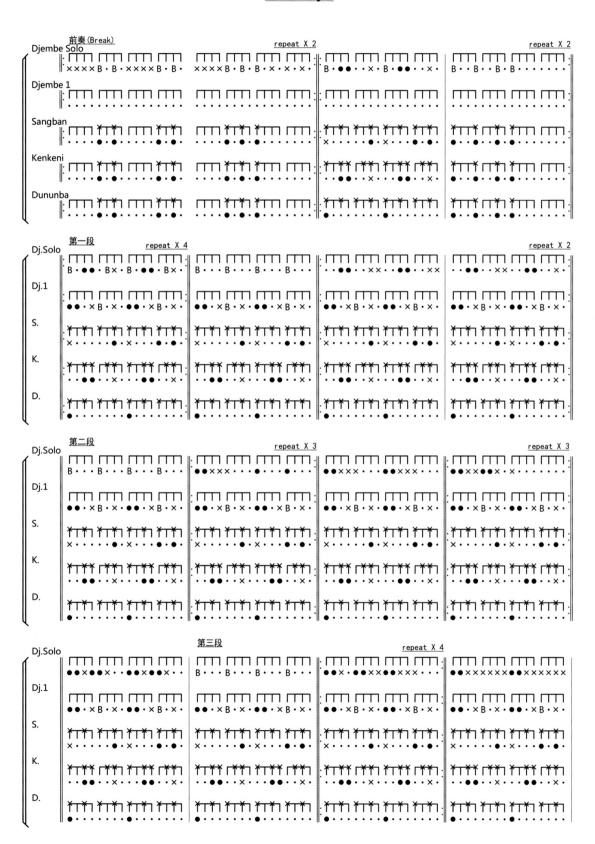

小贴士：

1. 第一段节奏型伴奏部分可延长，加入演唱。

歌词：

Fatou yo si dia dialano，Fatou yo si dia dialano，Fatou yo si dia dialano，Fatou yo si dia dialano.

我是法图，美丽的法图；我是法图，美丽的法图；我是法图，美丽的法图；我是法图，美丽的法图。

Fatou faye faye fatou，Fatou kélémen dio，Fatou yo si dia dialano.

法图哦，法图哦，像世界上所有的孩子一样，我是法图，漂亮的法图。

Fatou faye faye fatou，Fatou kélémen dio，Fatou yo si dia dialano.

法图哦，法图哦，像世界上所有的孩子一样，我是法图，漂亮的法图。

Boutoumbélé boutoumbélé，Boutoumbélé boutoumbélé，Boutoumbélé boutoumbélé Boutoumbélé boutoumbélé；

我很高兴，一定会长大；我很高兴，一定会长大；我很高兴，一定会长大；我很高兴，一定会长大；

Boutoumbélé o ma mi se ra，O Ma mycasse boutoumbélé，O ma mi se ra，O Ma mycasse boutoumbélé.

我会像其他人一样长大，像小象和小长颈鹿一样长大；像其他人一样，就像小象和小长颈鹿一样。

2. Djembe 1 为伴奏声部。可增加坚贝鼓伴奏声部，同时演奏坚贝鼓节奏型 1、2 声部。

Sofa

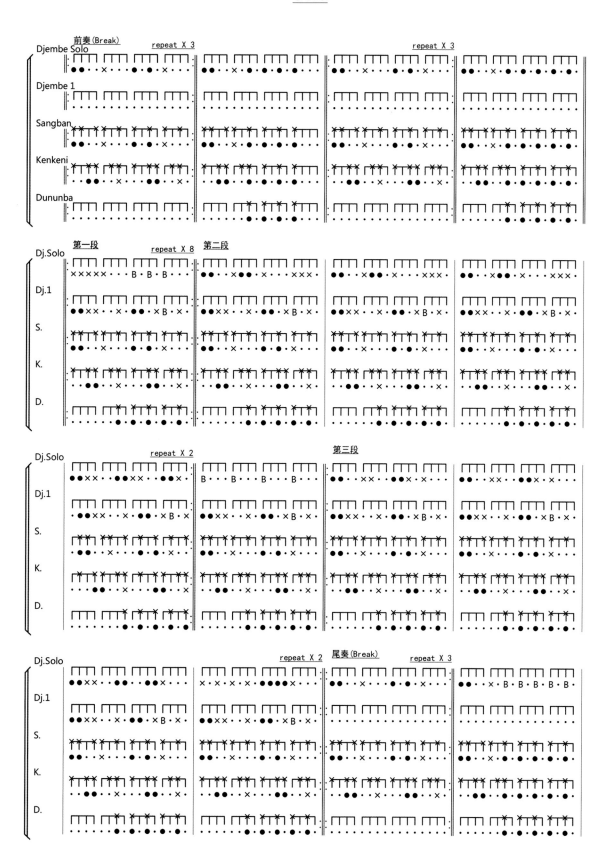

小贴士：

1. 第一段可加入 8 小节个人 Solo。

2. Djembe 1 为伴奏声部。可增加坚贝鼓伴奏声部，同时演奏坚贝鼓节奏型 1、2 声部。

Sinte

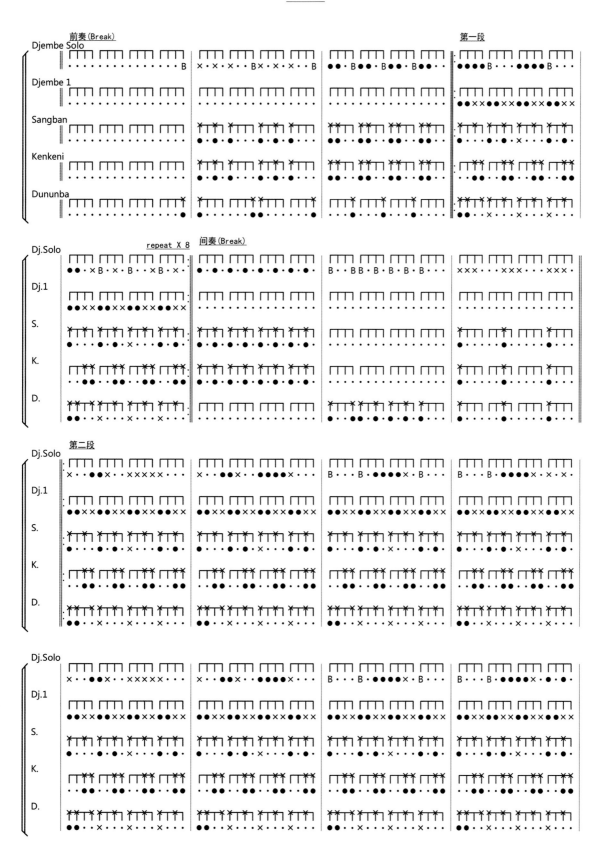

Djembe Solo

Djembe 1

Sangban

Kenkeni

Dununba

Dj.Solo

Dj.1

S.

K.

D.

Dj.Solo

Dj.1

S.

K.

D.

尾奏(Break)

Dj.Solo

Dj.1

S.

K.

D.

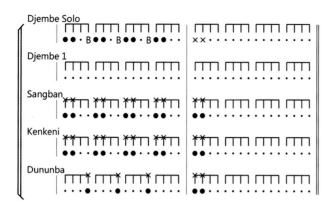

小贴士：

1. 第一段可加入 16 小节个人 Solo。

2. Djembe 1 为伴奏声部。可增加坚贝鼓伴奏声部，同时演奏坚贝鼓节奏型 1、2、3 声部。

Djole

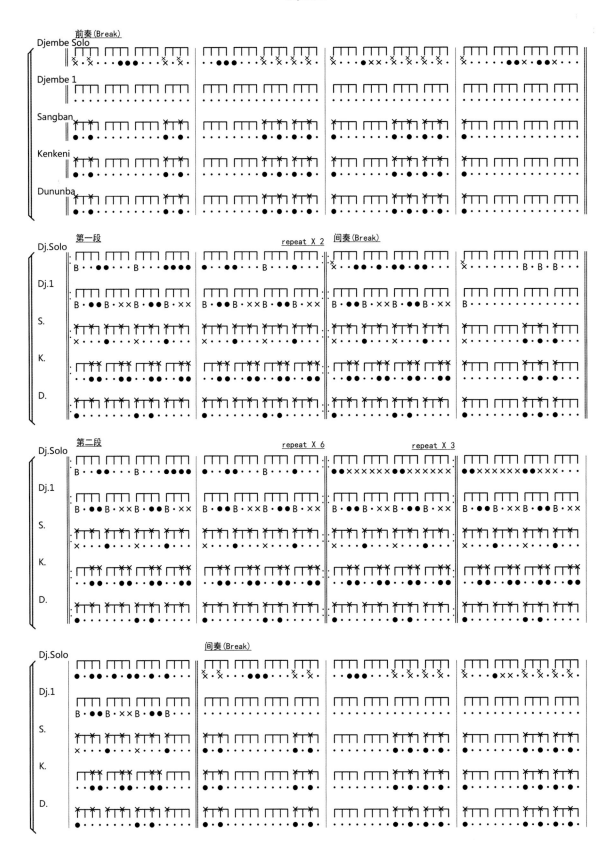

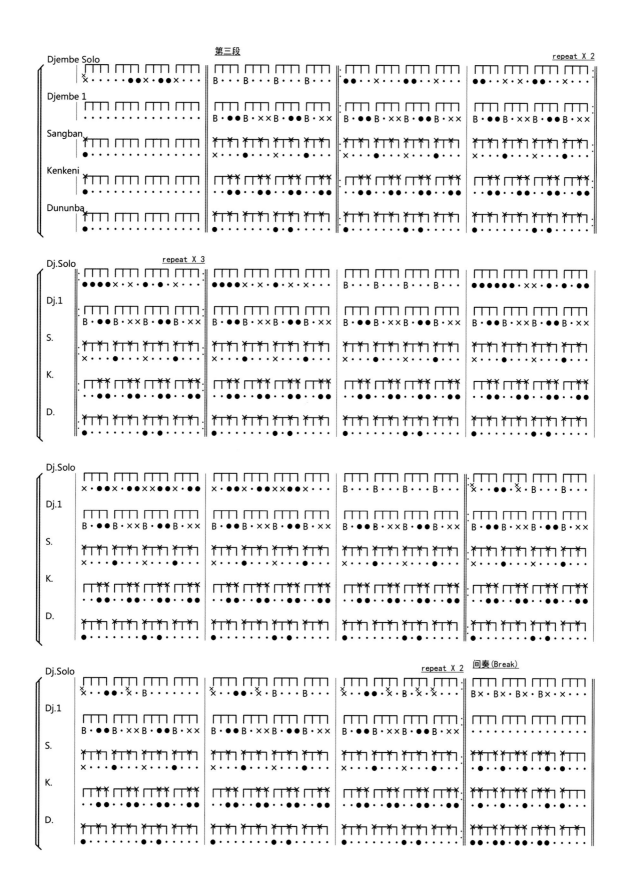

小贴士：

1. 第一段节奏型伴奏部分可延长，加入演唱。

歌词：

Lailaiko Korobé Korobé Korobé Mamiwatoné，

鼓手团聚在一起参加庆祝活动，

Aiya Sikkoleleiko Aiya Sikkolaiko，Sikkolaiko Wawanko，Sikkolaiko!

让我们来演奏 Sikko 鼓，让我们开始 Sikko 派对吧！

2. 第一段后第一次间奏（Break）第一小节可由领奏 1~2 人单独完成，间奏第二小节由集体演奏，完成呼应。

3. Djembe 1 为伴奏声部。可增加坚贝鼓伴奏声部，同时演奏坚贝鼓节奏型 1、2 声部。

Moribayassa

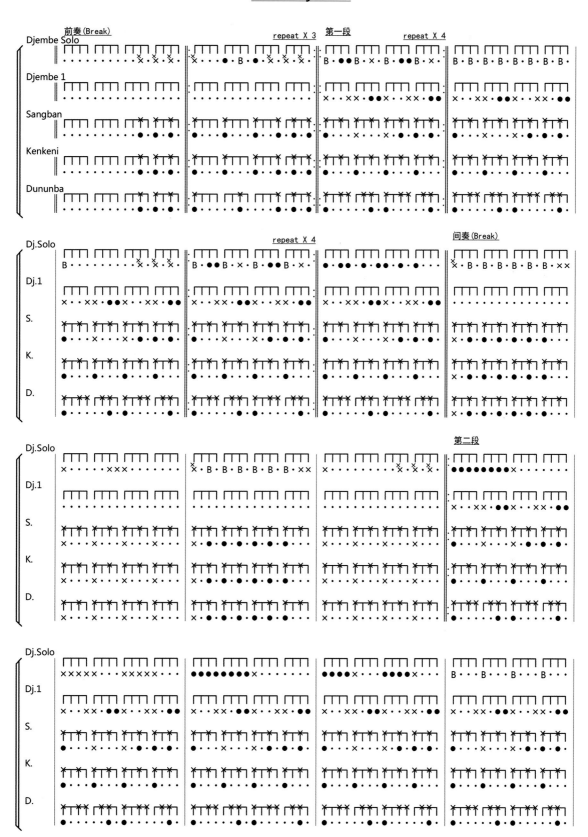

尾奏(Break)

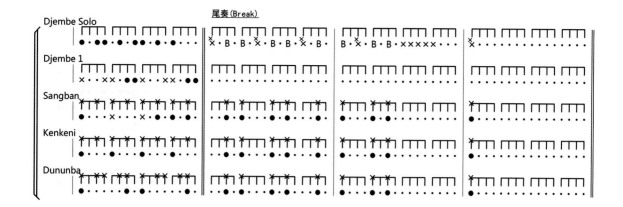

小贴士：

1. 可以演奏前先进行演唱，再开始前奏部分。

　　歌词：

　　　　　Moribayassa hé moribayassa，moribayassa hé moribayassa，

　　　　　芒果树呀，芒果树，

　　　　　（Name）Nada，moribayassa.

　　　　　（名字）来了，我们一起祝福他/她。

2. 第一段反复的乐句部分可加入两段个人 Solo 的演奏。

3. Djembe 1 为伴奏声部。可增加坚贝鼓伴奏声部，同时演奏坚贝鼓节奏型 1、2 声部。

Balakulandjan

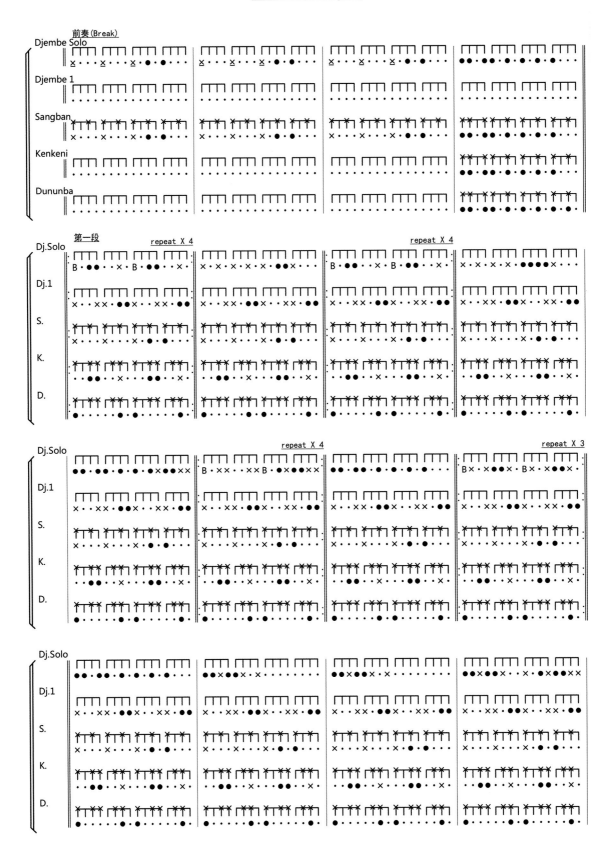

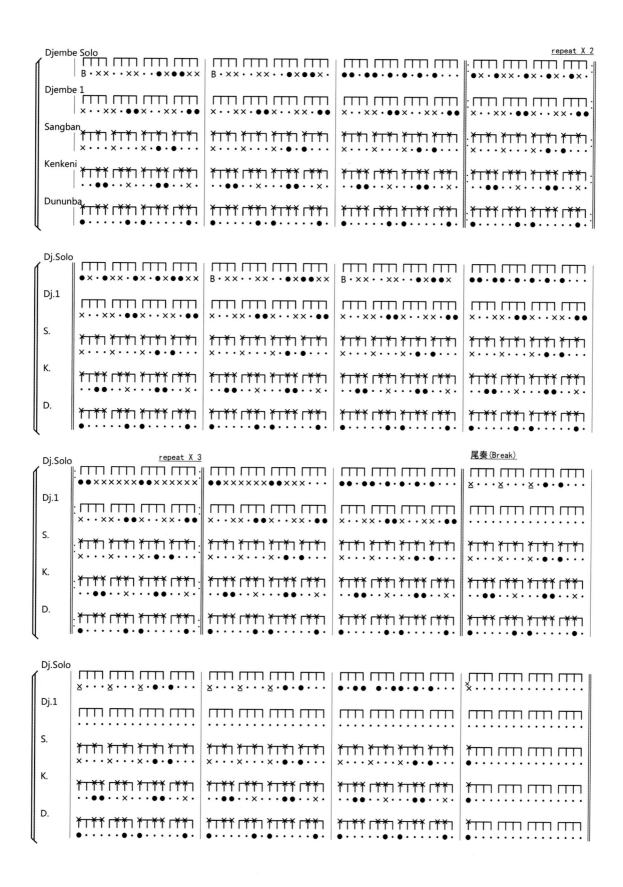

小贴士:

1. Solo 演奏结束后,在演奏(Roll)之前可加入演唱。

歌词:

Balakulandja den ka fissa, keme ta iyenso den na.

巴拉库兰加, 我想要一个孩子,请接受我的钱并帮助我生一个孩子。

Ibara kemeta den kelen sonkö di kemeta iyenso den na.

当你接受这笔钱的时候, 请记住我给你这笔钱是为了你能帮助我生一个

孩子。

2. Djembe 1 为伴奏声部。可增加坚贝鼓伴奏声部,同时演奏坚贝鼓节奏型 1、2 声

部。

Baga Gine

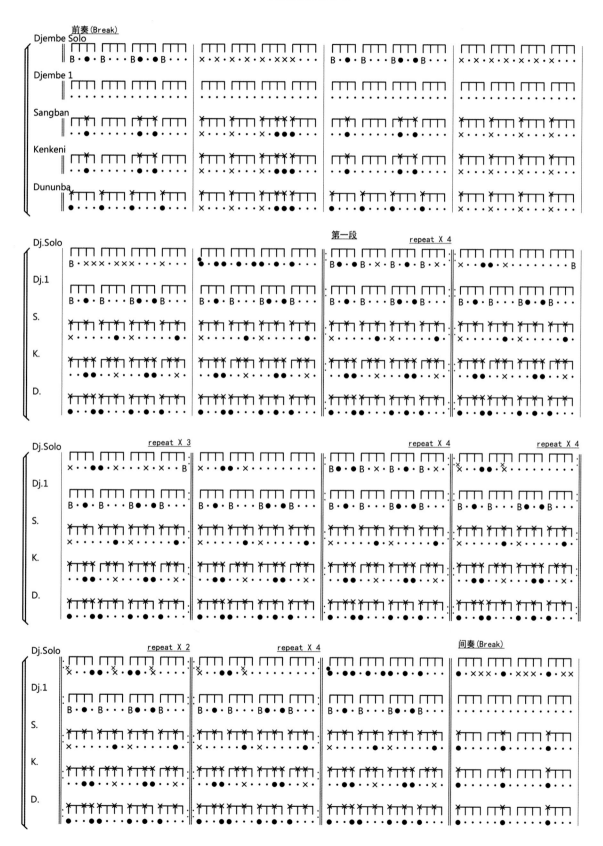

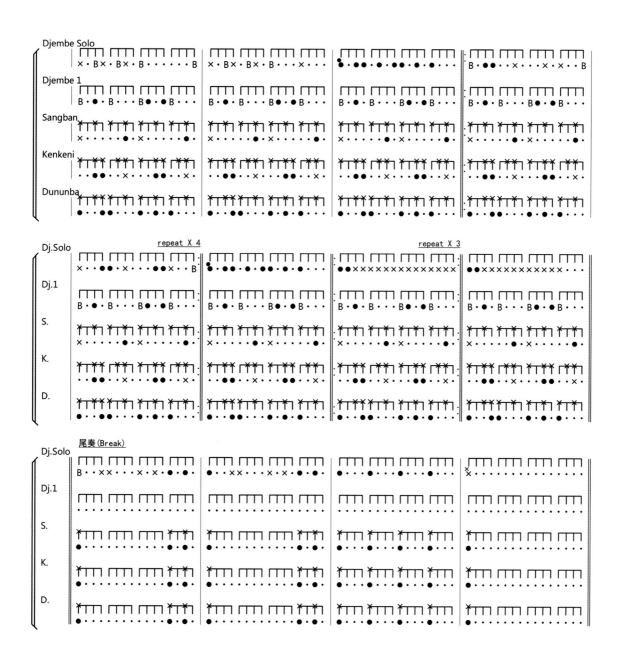

小贴士：

1. 第二段可加入演唱。

歌词：

Aboron ma, maboron ma, eeee, aboron ma, maboron ma eeee, aboron ma, maboron ma.

她想跳舞还是不想跳舞？来吧，来吧，快来跳舞吧。

E laila bagaginé, faré boron ma woto kui, eeee!

哇，真不敢相信，巴嘎族的女人在车里都可以跳那么美的舞蹈！

2. Djembe 1 为伴奏声部。可增加坚贝鼓伴奏声部，同时演奏坚贝鼓节奏型 1、2 声部。

KuKu

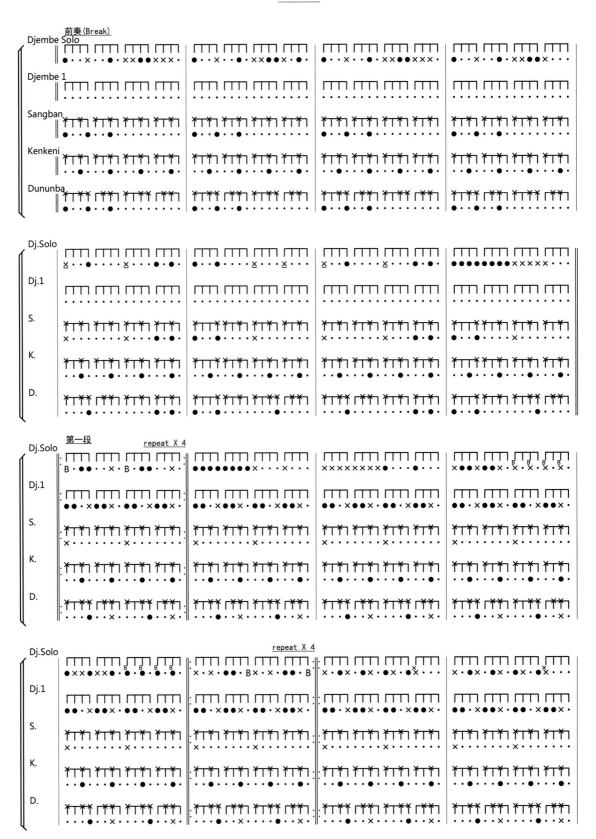

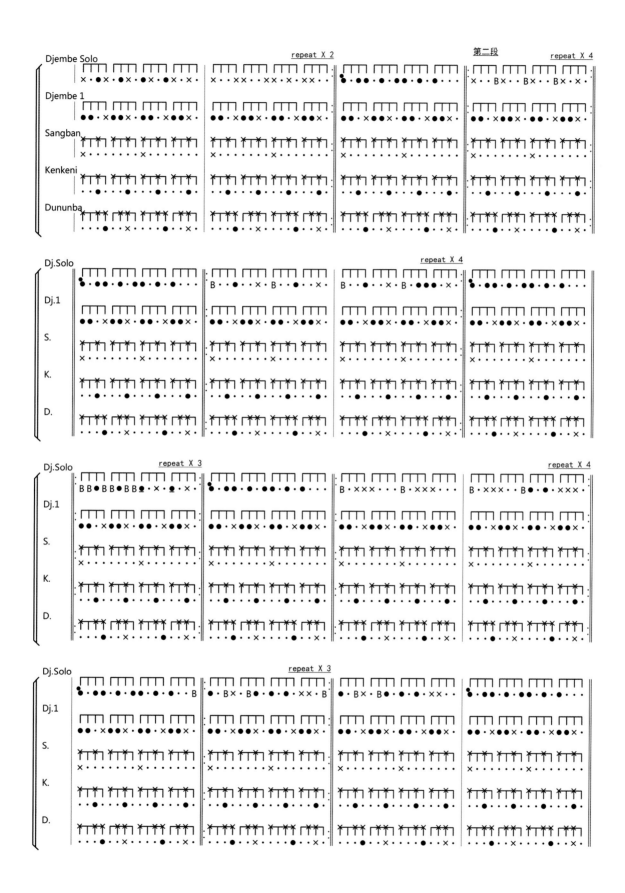

小贴士：

Djembe 1 为伴奏声部。可增加坚贝鼓伴奏声部,同时演奏坚贝鼓节奏型 1、2、3 声部。

Djambadon

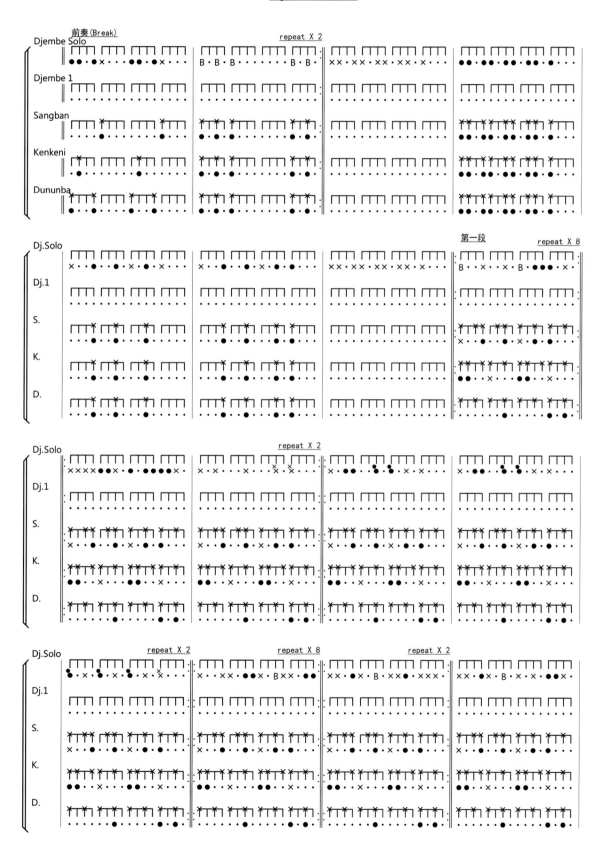

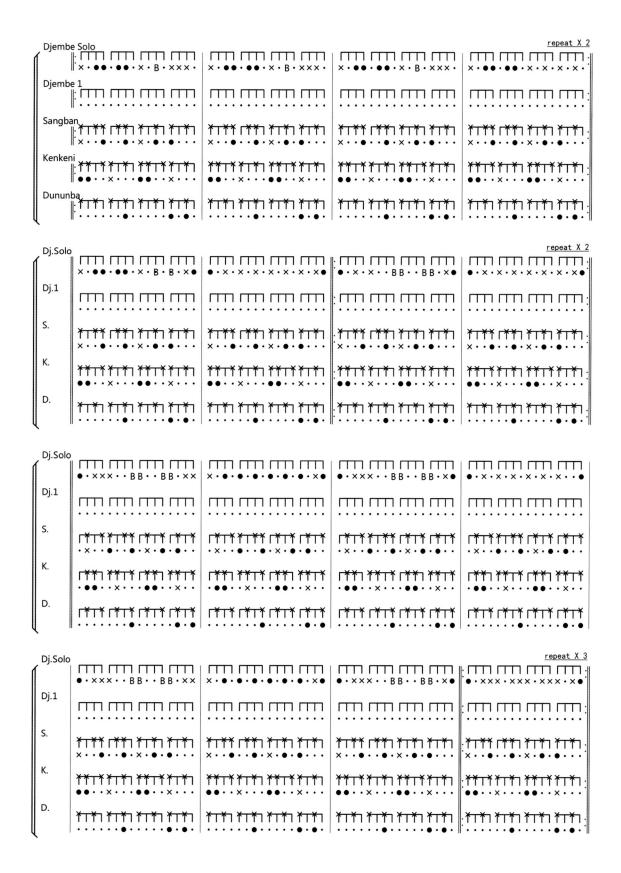

小贴士：

Djembe 1 为伴奏声部。可增加坚贝鼓伴奏声部，同时演奏坚贝鼓节奏型 1、2 声部。

Sorsornet

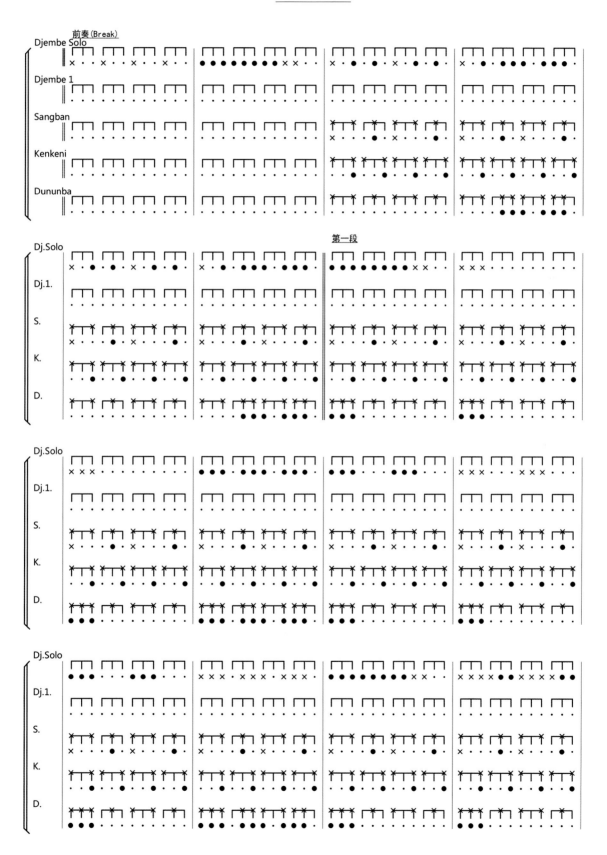

Djembe Solo

Djembe 1

Sangban

Kenkeni

Dununba

Dj.Solo

Dj.1

S.

K.

D.

第二段

Dj.Solo

Dj.1

S.

K.

D.

Dj.Solo

Dj.1

S.

K.

D.

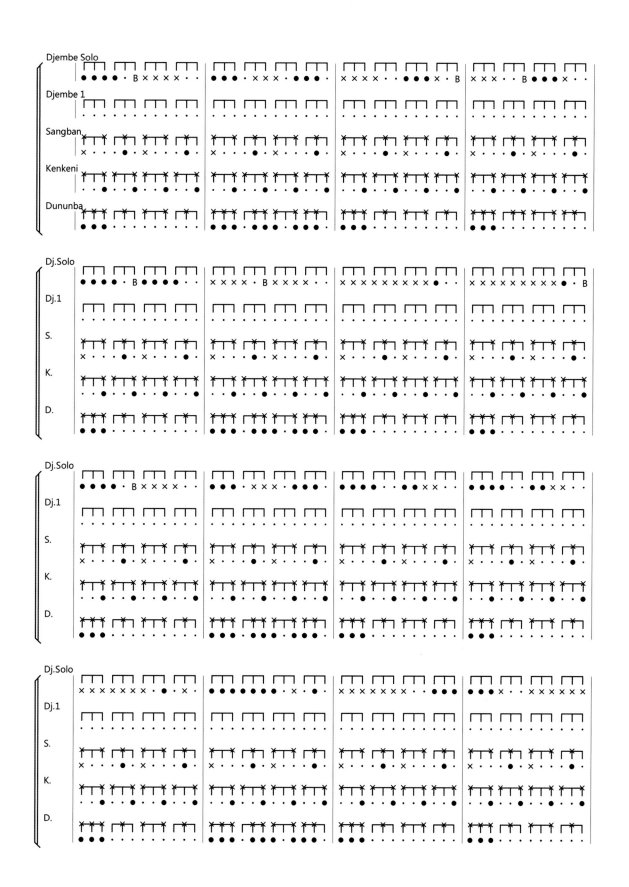

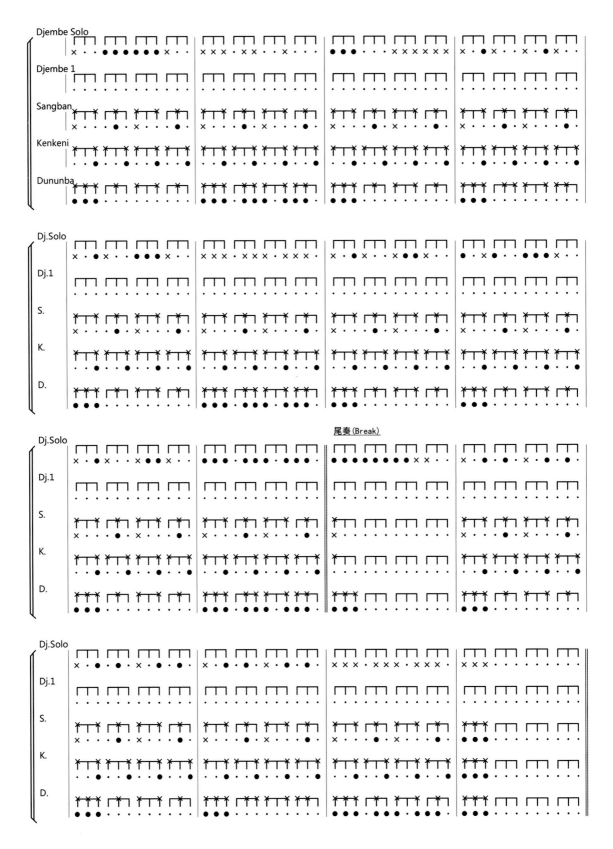

小贴士：

1. 注意坚贝鼓 Solo 声部与墩墩巴声部的配合。

2. Djembe 1 为伴奏声部。可增加坚贝鼓伴奏声部，同时演奏坚贝鼓节奏型 1、2 声部。